V. 2657.

2474

DE LA COMPOSITION
DES
PAYSAGES.

DE LA COMPOSITION DES PAYSAGES,

OU

Des moyens d'embellir la Nature autour des Habitations, en joignant l'agréable à l'utile.

Par R. L. Gérardin, Meſtre de Camp de Dragons, Chevalier de l'Ordre Royal & Militaire de S. Louis, Vic.te d'Ermenonville.

A happi rural ſeat of different views.
Un ſéjour heureux, & champêtre, d'un aſpect varié.
Milton, deſcription du Paradis Terreſtre.

A GENÈVE,

Et ſe trouve A PARIS,

Chez P. M. Delaguette, Libraire-Imprimeur, rue de la Vieille-Draperie.

M. DCC. LXXVII.

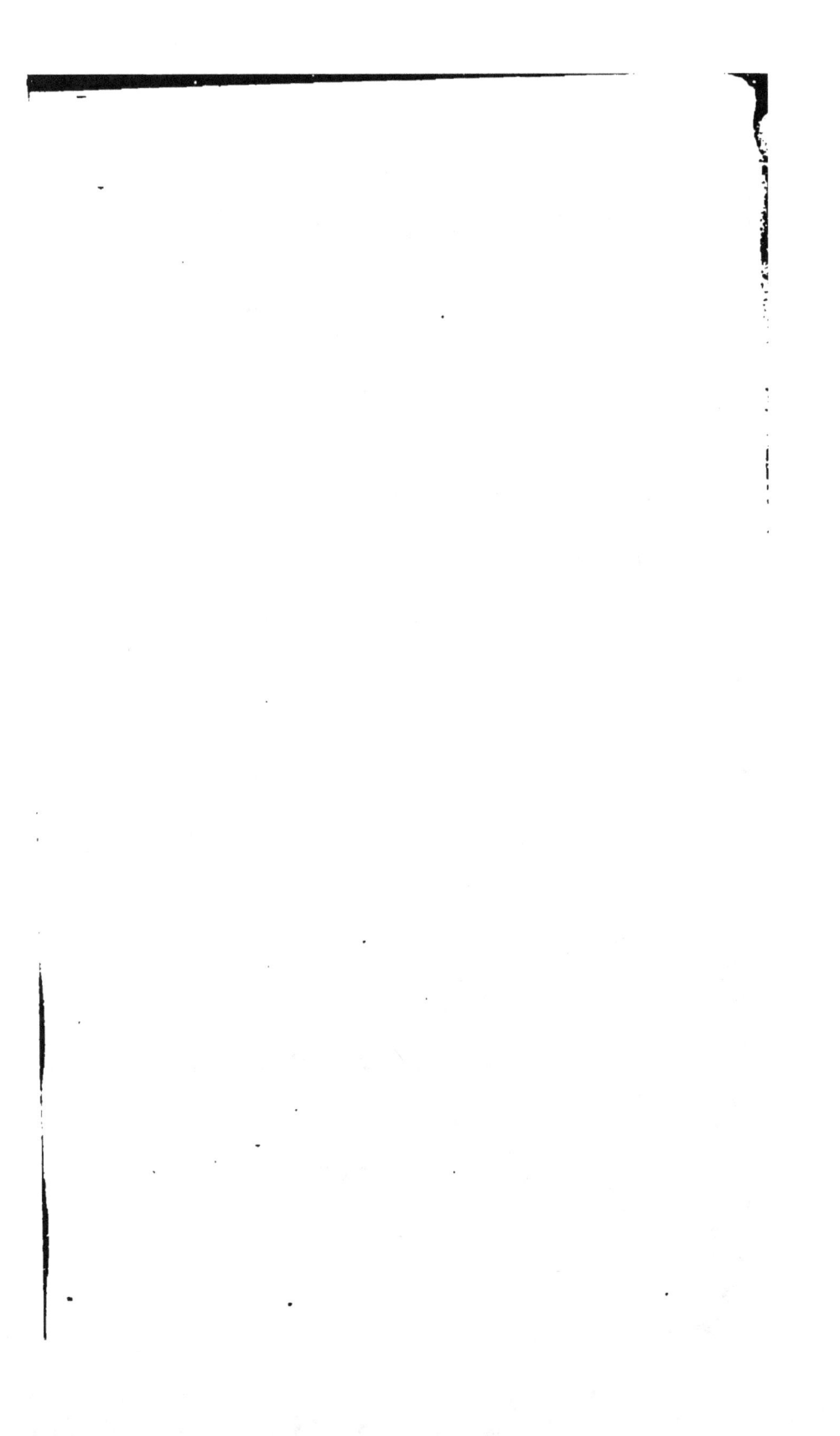

AVIS
DE L'ÉDITEUR.

CES Feuilles étoient imprimées dès le commencement de l'année 1775 ; elles alloient paroître, lorsque les circonstances en suspendirent alors la publication. Plusieurs Ouvrages ont paru depuis sur plusieurs sortes de Jardins ; mais ici on traite principalement des Campagnes, de leur embellissement, de leur culture, & de leur subsistance ; & si l'on se détermine à réimprimer aujourd'hui ces mêmes Feuilles,

c'est que le plus beau spectacle de la Nature, seroit sans doute celui de Campagnes heureuses.

Les discours sont épuisés, l'esprit est devenu moins rare que le sens commun ; il n'y a plus que la nouveauté qui puisse frapper les hommes. Le moment où, à force de s'en écarter, ce qu'il y a de plus nouveau pour eux, c'est la Nature, est le moment de les y ramener, en les conduisant à en connoître, & à en sentir tous les charmes. Puissent le tems & des mains plus habiles, achever ce que l'Auteur n'aura fait ici qu'ébaucher !

INTRODUCTION.

UN jardin fut le premier bienfait de la Divinité, le premier séjour de l'homme heureux ; cette idée consacrée depuis chez tous les Peuples, fut l'inspiration même de la Nature, qui indique à l'homme le plaisir de cultiver son jardin, comme le moyen le plus sûr de prévenir les maux de l'ame, & du corps. Si je puis à mon tour indiquer quelques moyens de joindre à cet exercice salutaire, un intérêt de composition, qui puisse occuper l'esprit

& l'imagination ; peut-être aurai-je rendu quelque léger service à mes semblables, sur-tout lorsqu'il est devenu si difficile dans l'âge de raison, de trouver quelque chose de mieux à faire, que de cultiver son jardin.

Chez les Peuples anciens où l'Architecture étoit dans toute sa gloire, lorsque les Palais & les Temples répandus jusques dans les Campagnes, imprimoient sur tout leur pays un caractere de majesté, nous ne voyons pas qu'ils aient jamais cherché à rendre leurs jardins remarquables, autrement que par la gran-

deur & la prodigalité de la dépense. Les délicieux asyles de la nature y furent méconnus ; l'art fut déployé par-tout avec ostentation, & l'étalage de la magnificence fut seul en droit de leur plaire ; tant la vanité aveugla de tous les tems les hommes sur leurs vrais plaisirs, comme le préjugé sur leurs vrais intérêts.

Le fameux *le Notre*, qui fleurissoit au dernier siécle, acheva de massacrer la Nature en assujettissant tout au compas de l'Architecte ; il ne fallut pas d'autre esprit que celui de tirer des lignes, & d'étendre le long

INTRODUCTION.

d'une regle, celles des croisées du bâtiment ; auſſi-tôt la plantation ſuivit le cordeau de la froide ſimétrie ; le terrein fut applati à grands frais par le niveau de la monotone planimétrie ; les arbres furent mutilés de toute maniere, les eaux furent enfermées entre quatre murailles ; la vue fut empriſonnée par de triſtes maſſifs ; & l'aſpect de la maiſon fut circonſcrit dans un plat parterre découpé comme un échiquier, où le bariolage de ſables de toutes couleurs, ne faiſoit qu'éblouir & fatiguer les yeux : auſſi la porte la plus voiſine,

INTRODUCTION.
pour fortir de ce trifte lieu, fut-elle bientôt le chemin le plus fréquenté.

On n'avoit point un parc pour s'y promener, & l'on s'entouroit à grands frais d'une enceinte d'ennui ; on fe féparoit, par un obftacle intermédiaire, de la Campagne ; tandis que par un inftinct fecret, on s'empreffoit d'aller la chercher, quelque brute qu'elle pût être, de préférence à toutes les allées bien droites, bien ratiffées, & bien ennuyeufes.

Parmi tous les Arts libéraux qui ont fleuri avec tant d'éclat à différentes époques ; tandis que

les Poëtes de tous les âges, que les Peintres de tous les siécles représentoient les beautés & la simplicité de la Nature dans les Peintures les plus intéressantes, il est bien surprenant que quelqu'homme de bon sens (car c'est du bon sens que le goût dépend) n'ait pas cherché à réaliser ces descriptions & ces tableaux enchanteurs, dont tout le monde avoit sans cesse le modele sous les yeux, & le sentiment dans le cœur. Il est bien étonnant qu'on n'ait pas vu se former l'art d'embellir le pays autour de son Habitation ; en un

mot, de développer, de conserver, ou d'imiter la belle Nature. Cet art peut néanmoins devenir un des plus intéressans ; il est à la Poésie & à la Peinture, ce que la réalité est à la description, & l'original à la copie.

Un tel Art ne doit-il donc pas être un amusement recommandable? Ses compositions occupent l'esprit ; son effet doit, en charmant l'œil, répandre la sérénité dans l'ame ; & par-tout où ce genre sera introduit, la Nature doit sourire avec toutes les graces de son élégante simplicité, paroître toujours pi-

xiv INTRODUCTION.

quante par ſes variétés infinies, & déployer par-tout des charmes, dont tout être ſenſible ne ſe raſſaſiera jamais.

D'après quelques expériences, & ſur-tout d'après mes fautes, je vais tâcher d'indiquer ici quelques moyens, pour éviter les principales erreurs, dans leſquelles l'inexpérience, le défaut de comparaiſon, & celui de principes, pourroient facilement entraîner.

ERRATA.

Pag. 6 lig. 3, au lieu de *contourne* lifez *contourné*

Pag. 23 à la dern. lig. *au lieu d'*inclination *lifez* inclinaifon

Pag. 29 lig. 13, *au lieu de* le *lifez* la

Pag. 37 lig. 12, *au lieu de* vous mettre en querelle *lifez* établir une querelle

Pag. 61 aux derniers mots de la page, *au lieu d'*un jardin, *lifez* des promenades.

Pag. 113 lig. 13, *effacez* la & *lifez* à compofer

Pag. 128 lig. 4, *lifez* en nous retraçant les fcenes Arcadiennes,

DES PAYSAGES
ou
DE LA NATURE CHOISIE.

CHAPITRE PREMIER,

Dans lequel on tâchera de fixer enfin les idées entre un Jardin, un Pays, & un Payfage.

IL eſt impoſſible de s'entendre ſur ce qu'on veut faire, ſi l'on ne commence avant tout, par s'entendre ſur ce qu'on veut dire. Depuis un tems on a beaucoup parlé de jardins; mais dans le ſens ordinaire, le mot jardin préſente d'abord l'idée d'un terrein enclos,

alligné, ou contourné d'une maniere ou d'une autre. Or, ce n'eſt point-là du tout le mot du genre que j'entreprens de préſenter, puiſque la condition expreſſe de ce genre, eſt préciſément qu'il ne paroiſſe ni clôture, ni jardin ; car tout arrangement affecté, ne peut produire que l'effet d'un plan géométrique, d'un plateau de deſſert, ou d'une feuille de découpures, & ne peut jamais préſenter l'effet pittoreſque d'un tableau ou d'une belle décoration.

Il ne ſera donc ici queſtion ni de *jardins antiques*, ni de *jardins modernes*, ni de jardins *Anglois*, *Chinois*, *Cochinchinois*; ni de diviſions en *jardins*, *parcs*, *fermes* ou *pays*; ni d'exemples de tel ou tel lieu, parce que les exemples ne conduiſent qu'à faire des copies ; je ne traiterai que des moyens d'embellir, ou d'enrichir la nature, dont les combinaiſons variées à l'infini, ne peuvent être claſſées, & conviennent également à tous les tems & à toutes les Nations.

Mais, si d'un côté toute affectation doit être écartée, de l'autre le désordre & le caprice ne sont pas plus suffisans pour composer un beau tableau sur *le terrein* que sur *la toile*.

Il est d'autant plus nécessaire avant de travailler dans ce genre, de l'avoir médité long-tems d'après un véritable point d'appui, que sans cela on ne peut manquer d'être conduit facilement à tout confondre, & à culbuter à grands frais du terrein à tort & à travers.

Si dans la peinture, où la disposition de tous les objets dépend de la seule imagination du Peintre, où son tableau n'est assujetti qu'à un seul point de vue, où l'Artiste est le maître des phénomenes du Ciel, des effets de la lumiere, du choix des couleurs & de l'emploi des accidens les plus heureux, la belle ordonnance d'un paysage est néanmoins une chose si rare & si difficile; comment pourroit-on se figurer

que dans l'ordonnance d'un vaste tableau *sur le terrein*, où le Compositeur, avec les mêmes difficultés *pour l'invention*, rencontre à chaque instant dans *l'exécution*, une foule d'obstacles qu'il ne peut vaincre qu'à force de ressources, d'imagination & d'expérience, & par une assiduité & un travail soutenu ; comment pourroit-on, dis-je, se figurer qu'une pareille composition puisse être dictée par la fantaisie, abandonnée au hasard ou à un Jardinier, & conduite sans principes, sans réflexions, sans plan & sans desseins ? Il en seroit précisément comme de cet ivrogne, qui, en jettant au hasard des couleurs contre une muraille, s'imaginoit faire un tableau.

La simétrie est née sans doute de la paresse & de la vanité. De la vanité : en ce qu'on a prétendu assujettir la nature à sa maison, au lieu d'assujettir sa maison à la nature ; & de la paresse en ce qu'on s'est contenté de ne travailler que sur le papier

qui souffre tout, pour s'épargner la peine de voir & de combiner soigneusement sur le terrein, qui ne souffre que ce qui lui convient : de-là tous les aspects de l'horizon ont été sacrifiés à un seul point, celui du milieu de la maison. Toutes les constructions déterminées sur ce point milieu, ont été privées par-là de toutes les dimensions des corps solides, pour ne plus présenter que des surfaces sans épaisseur & sans variété de formes ; tous les objets ont été réduits à une seule ligne, & tous les terreins à la *platitude* d'une feuille de papier.

Le majestueux ennui de la simétrie a fait tout d'un coup sauter d'une extrémité à l'autre. Si la simétrie a trop long-tems abusé de l'ordre mal entendu pour tout enfermer, l'irrégularité a bientôt abusé du désordre, pour égarer la vue dans le vague & la confusion.

Le goût naturel (*a*) a conduit d'abord à

(*a*) Le goût naturel est souvent le meilleur juge des choses faites ; mais pour les bien faire il faut des con-

penser, que pour imiter la nature, il suffisoit, comme elle, de proscrire les lignes droites, & de substituer un *jardin contourné* à un *jardin quarré*. On a cru qu'on pourroit produire une grande variété à force d'entasser dans un petit espace les productions de tous les climats, les monuments de tous les siécles, & de *claquemurer*, pour ainsi dire, tout l'Univers. On n'a pas senti, que quand bien même un mélange aussi disparat, pourroit offrir quelques beautés dans les détails, jamais dans son ensemble, il ne pouvoit être naturel ni vraisemblable. Si l'on a voulu ensuite se rapprocher davantage de la simplicité, on s'est persuadé qu'il ne falloit que rendre seulement la liberté à la nature, en plaçant tout au hasard ; & l'on n'a pas songé qu'en parsemant des arbres par petits paquets, & qu'en éparpillant différens objets, sans perspective,

noissances approfondies & de la pratique, sans quoi on n'arrive au vrai qu'à force d'erreurs.

ni convenance, on ne pouvoit jamais produire qu'un effet vague & confus. Si la nature mutilée & circonscrite, est triste & ennuyeuse, la nature vague & confuse n'offre qu'un pays insipide ; & la nature difforme, n'est qu'un monstre ; ce n'est donc qu'en la disposant avec habileté, ou en la choisissant avec goût, qu'on peut trouver ce qu'on a voulu chercher ; le véritable effet de PAYSAGES INTÉRESSANS.

Voilà le mot ; passons aux principes.

La Peinture & la Poësie, ont pour objet de présenter les plus beaux effets de la nature ; l'art de la bien disposer, de l'embellir, ou de la bien choisir, ayant le même but, doit par conséquent employer les mêmes moyens.

Or, c'est uniquement dans *l'effet pittoresque* qu'on doit chercher la maniere de disposer avec avantage, tous les objets qui sont destinés à plaire aux yeux ; car *l'effet pittoresque* consiste précisément dans

le choix des formes les plus agréables, dans l'élégance des contours, dans la dégradation de la perspective; il consiste à donner, par un contraste bien ménagé d'ombre & de lumiere, de la saillie, du relief à tous les objets, & à y répandre les charmes de la variété, en les faisant voir sous plusieurs jours, sous plusieurs faces & sous plusieurs formes ; comme aussi dans la belle harmonie des couleurs, & sur-tout dans cette heureuse négligence, qui est le caractere distinctif de la nature & des graces.

Ce n'est donc ni en Architecte, ni en Jardinier, c'est en Poëte & en Peintre, qu'il faut composer des paysages, afin d'intéresser tout à la fois, l'œil & l'esprit.

CHAPITRE II.

De l'Ensemble.

L'EFFET pittoresque, & la belle nature, ne peuvent avoir qu'un même principe, puisque l'un est l'original & l'autre la copie. Or, ce principe ; c'est que TOUT SOIT ENSEMBLE, ET QUE TOUT SOIT BIEN LIÉ. Toute discordance dans la perspective, ainsi que dans l'harmonie des couleurs, n'est pas plus supportable dans le tableau sur *le terrein*, que dans le tableau sur *la toile*.

L'objet essentiel est donc de commencer par bien composer le grand ensemble, & les tableaux pour l'habitation, de tous les côtés où se dirigent les principales vues; je dis les principales vues, car si vous obtenez d'un côté un paysage intéressant,

de l'autre une avenue en ligne droite qui barre l'aspect du pays, une grille sévere qui enferme comme dans un cloître & l'aridité d'une cour pavée, vous deviendront bientôt des objets insupportables. La maison est le point de la résidence : c'est celui où le repos, & les intervalles de la conversation, donnent le plus de loisir aux yeux de se promener. LA NATURE, » (*dit un homme dont chaque mot* » *est un sentiment*) *la nature fuit les lieux* » *fréquentés ; c'est au sommet des monta-* » *gnes, au fond des forêts, dans les isles* » *désertes, qu'elle étale ses charmes les* » *plus touchans ; ceux qui l'aiment, &* » *ne peuvent l'aller chercher si loin, sont* » *réduits à lui faire violence, & à la forcer* » *en quelque sorte à venir habiter parmi* » *eux, & tout cela ne peut se faire sans* » *un peu d'illusion* «. C'est donc autour de l'endroit qu'on habite, qu'il faut conduire la nature à venir habiter ; c'est à l'endroit,

où on peut en jouir le plus souvent, qu'il faut l'engager à répandre le plus de charmes.

Le premier coup d'œil de la magnificence peut quelquefois éblouir & surprendre; l'effet au contraire de la nature, c'est de ne point surprendre; mais plus on la voit, plus elle paroît aimable; & les douces sensations que son aspect produit, par une analogie que tout homme ne peut manquer d'éprouver, font insensiblement passer jusqu'à l'ame, des impressions voluptueuses & touchantes.

D'ailleurs quelle magnificence humaine pourroit être comparée au grand spectacle de la nature? Lorsque vous cesserez par les longues lignes droites, & la triste clôture de vos murailles de charmille, de vous priver de la vue du ciel & de la terre, c'est alors que vous verrez se déployer dans toute sa majesté la voûte azurée des Cieux; les brillans phénomenes de la lumiere

viendront sans cesse embellir le spectacle ; chaque nuage variera tous *les tons de couleur* du tableau : & si les rayons du Soleil, par une opposition plus sensible de l'ombre & de la lumiere, viennent jetter un nouveau piquant sur les teintes de la verdure ; on se sent aussi-tôt entraîner dans une promenade où rien n'offre l'idée de la prison, où ce qu'on voit engage sans cesse, & prévient favorablement pour ce qu'on ne voit pas.

L'unité est le principe fondamental de la nature, ce doit être celui de tous les Arts. Dans tout ouvrage où l'attention se partage, adieu l'intérêt ; il en seroit ainsi que de plusieurs tableaux sur la même toile, ou de décorations disparates sur un même théatre, comme lorsque vous voyez à l'Opéra l'Enfer monter, tandis que l'Elisée s'abyme.

Tous les objets qui peuvent être apperçus du même point, doivent être en-

tiérement subordonnés au même tableau ; n'être que des parties intégrantes du même tout, & concourir par leur rapport & leur convenance, à l'effet & à l'accord général.

C'est donc d'abord sur l'ensemble, ou le plan général qu'il convient de réfléchir mûrement : les erreurs à cet égard peuvent imprimer sur tout l'ouvrage des taches ineffaçables.

Avant de mettre la main à l'ouvrage, commencez par bien connoître le pays qui vous environne, & par vous assurer du terrein nécessaire à l'exécution de votre projet (*a*).

Gardez - vous de commencer par les

(*a*) Si vous éprouvez à cet égard des obstacles dans un point, vous pouvez toujours en chercher un autre ; parce que ce genre qui vous donne le choix de tous les aspects de l'horizon, vous présente bien plus de facilités pour vos points de vue & vos communications de promenades, que l'alignement forcé qui vous astreint au point milieu & à la ligne directe.

détails, & de vouloir conserver particuliérement des choses déjà faites, si elles deviennent incompatibles avec la disposition générale; mais sur-tout ne manquez pas de faire vous-même, ou de faire faire le tableau de votre plan. Quand je dis le tableau de votre plan, vous sentez bien que le tableau d'un paysage ne peut être inventé, esquissé, dessiné, colorié, retouché par aucun autre Artiste que le *Peintre de Paysages*; mais de son côté, gare la routine de l'école, ou les écarts de l'imagination. Prendre ce que le pays vous offre; sçavoir vous passer de ce qu'il vous refuse, vous attacher sur-tout à la facilité & à la simplicité de l'exécution : voilà la régle de votre tableau. VÉRITÉ ET NATURE : Messieurs les Artistes, voilà vos maîtres, & ceux du sentiment.

Je suppose que vous avez commencé par bien parcourir votre pays, par en bien connoître les points les plus intéressans, & la possibilité d'y communiquer ou d'en tirer

parti, soit dans l'ensemble, soit dans les détails; alors faites-vous accompagner du Peintre; si du point du sallon vous éprouvez des obstacles à la vue, montez sur le haut de la maison; delà choisissez dans le pays les fonds & les lointains les plus intéressans, & voyez à conserver, soit en constructions, soit en plantations déjà faites, tout ce qui pourra entrer dans la composition de votre tableau; qu'ensuite le Peintre fasse une esquisse, dans laquelle il composera *les devants* d'après *les fonds* donnés par le pays. Un Décorateur habile tel que Servandoni, qui auroit été obligé de composer les coulisses de devant sur un fond de décoration qui lui auroit été donnée, eût été sans doute capable de produire dans le peu d'espace d'un théatre, l'illusion d'une perspective très-étendue; de même il ne faut pas toujours un grand terrein, ni une grande dépense pour faire *les devants* d'un grand ta-

bleau ; il suffit pour cela que les différens *plans* (a) soient bien disposés & bien sentis, & que l'étendue de la perspective soit proportionnée à l'importance & à la masse du bâtiment de l'habitation. Plus la maison est grande, plus elle exige une vaste découverte dans son ensemble, & par conséquent plus il y a de terrein & de choses perdues pour l'agrément dans les détails; une petite maison au contraire peut profiter de tout, se passer même de lointains, ou du moins s'en faire aisément sur son propre terrein, puisqu'il est possible d'en produire même dans un bois, par le seul effet des *coups de jour* bien ménagés. Un paysage entièrement bocagé pourroit à la rigueur lui suffire, & lui procurer, bien plus à portée, une multitude de détails, d'ombrages &

―――――――――――

(a) On appelle PLANS, en terme de Peinture, ce que l'on appelle sur un théatre coulisses; c'est ce qui sert à donner l'effet à la perspective.

d'azyles

d'asyles charmans. En cela, comme en toute autre chose, que d'avantages pour la médiocrité sur la splendeur !

Vous commencerez donc par faire votre esquisse au crayon, ce qui vous laisse la facilité d'effacer, & de substituer. Vous tâcherez même que cette esquisse ne soit qu'un simple trait, & ne présente d'abord que les formes principales des objets, & la disposition générale des grandes masses de votre ensemble. Un dessein bien fini ne manqueroit pas de vous séduire par l'agrément de la touche d'un habile Artiste ; vous vous détermineriez d'après un dessein dont vous ne réussiriez peut-être pas à obtenir l'effet dans la nature, & il vaut bien mieux avoir à gagner qu'à perdre dans l'exécution.

Lorsque l'esquisse de votre ensemble sera faite, alors vous réfléchirez, vous concerterez, vous discuterez avec des gens

de goût l'ordonnance générale de la disposition qu'elle vous présente, & toujours avec l'objet d'atteindre l'idée la plus facile & la plus simple ; car encore un coup, c'est toujours la meilleure ; mais le malheur, c'est qu'elle est presque toujours la derniere à se présenter.

Lorsque d'après l'esquisse votre plan sera déterminé, que la facilité de l'éxécution vous en sera démontrée, c'est alors que d'après un dessein plus arrêté & plus fini, l'Artiste pourra peindre le tableau : Dans une composition importante, il ne suffiroit pas d'avoir le trait de votre tableau, le coloris seul vous fera bien sentir l'effet de la perspective, la disposition des différents *plans*, la juste proportion des objets, la dégradation des couleurs, le caractere & la forme qu'il faudra donner à vos bâtiments, & vous indiquera le choix des arbres convenables à l'effet des masses principales de vos plantations.

Si vous voulez faire quelque chose de grand, n'allez pas regarder à la petite dépense de quelques tableaux qui vous resteront pour vous rappeller encore dans votre cabinet les charmes de la campagne. Il vous en coutera bien davantage pour des variations & des *retouches* continuelles *sur le terrein*, aussi fatiguantes que dispendieuses, auxquelles vous n'échapperez jamais sans ce point d'appui. Je sçais ce qu'il m'en a couté pour n'avoir pas pris d'abord ce parti du côté du nord de ma maison.

Si pour un jardin symétrique où l'on n'emploie que la ligne droite, il a toujours fallu compasser un plan géométral ; si pour toute espece de jardins contournés où il ne s'agit que de découper le terrein, encore est-il nécessaire de dresser auparavant une espece de carte géographique, pour en tracer les contours ; à plus forte

B ij

raison lorsqu'il s'agit de mettre en œuvre toutes les lignes, & tous les objets de la nature, lorsque des remuemens de terre, des cours d'eau, & des constructions pittoresques, doivent être déterminées dans un vaste tableau, dont l'exécution sur le terrein doit être faite au premier coup, parce que rien ne s'y efface impunément : je pense que vous devez sçavoir dès-à-présent à quoi vous en tenir, si jamais des gens qui ne seroient capables, ni d'inventer, ni de dessiner, cherchoient à vous en imposer par de pompeux verbiages, en vous disant qu'on ne peut pas faire de plans dans ce genre, qu'il faut aller au jour le jour, & que commencer par faire un tableau, avant que le local soit arrangé, ce seroit commencer par la copie avant l'original. Il vous est aisé de juger que l'antécédent de toute composition, est l'idée du compositeur. Or, pour composer un paysage, & le rapporter

sur le terrein, le tableau est la seule manière d'écrire son idée pour s'en rendre un compte exact avant de l'exécuter.

Je viens de vous annoncer toutes les différentes gradations que la prudence exige dans la combinaison de votre ensemble, depuis la simple esquisse jusqu'au tableau colorié ; je dois vous indiquer encore quelques moyens pour rapporter votre tableau sur le terrein, & vous assurer de plus en plus d'obtenir le même effet dans la nature, eu égard à la disposition locale des objets, à leur distance, à leurs proportions respectives, & à la facilité de la main-d'œuvre.

C'est au même point d'où le tableau a été peint, que vous vous placerez pour le rapporter. Delà les principaux objets que vous aurez communément à disposer sur le terrein, seront :

1°. Les Masses de plantations soit en arbres

forestiers, soit en bois-taillis qui devront former par leur disposition les différents *plans* ou coulisses dans la décoration que doit produire votre tableau. Pour établir chacun de ces *plans*, ou coulisses, vous n'aurez qu'à faire planter à chaque point de leurs saillies, des perches avec un cadre de toile blanche, dont chacune sera d'une hauteur proportionnée à la dégradation de la perspective générale.

2°. Comme il est très-difficile de rapporter sur le terrein, les formes, l'inclinaison des angles, les différentes faces, & les saillies de vos constructions suivant l'effet dicté par votre tableau ; au lieu de vous casser la tête à en faire des plans géométriques, où les gens de routine ne comprendroient rien, attendu que ces sortes de constructions doivent être d'architecture pittoresque; il sera bien plus expédient, au lieu d'employer les char-

pentiers à tracer à grande peine *l'épure* ou le *plan parterre* de leur charpente, de leur faire figurer tout de suite l'élévation des encoignures des murs, les *aretiers*, les *plates formes* & la saillie des *combles* avec des tringles de sapin, ou des perches. Ce procédé vous donnera bien plus de facilité pour établir, & rectifier à mesure toutes les hauteurs, les longueurs, & les principales lignes essentielles à l'effet de cette construction, & si elle doit être vue de loin, vous ferez bien pour plus grande sûreté de faire tendre sur cette espece de bâtis de charpente, des toiles d'une couleur conforme à celle que votre tableau vous indique. De cette maniere long-tems avant de bâtir vous pourrez combiner & vous assurer du succès de vos constructions, relativement aux différents points d'où elles doivent figurer, relativement à leur forme, à leur élévation, à l'inclinaison de leurs

angles, relativement à l'effet de leurs différentes faces & de la saillie de leurs combles; vous pourrez par ce moyen vous rendre compte de tous leurs rapports & de leur convenance avec les objets environnants, & du choix des matériaux propres à obtenir l'effet que vous desirez; enfin cette méthode rendra la construction d'autant plus facile à toutes sortes d'ouvriers, qu'ils auront sous les yeux un modèle de grandeur naturelle, qui leur déterminera sensiblement tous les points de leur ouvrage.

3°. Rien n'étant plus fautif que la théorie de la perspective à l'égard des surfaces de niveau, pour peu que vous puissiez avoir le moindre doute, sur la possibilité d'appercevoir du point de votre résidence, la surface des eaux, suivant la forme, l'étendue, & l'emplacement où elles sont disposées dans votre tableau; comme il est

important de vous assurer du succès d'une entreprise aussi couteuse à manquer, que celle de la disposition des eaux ; n'hésitez pas de faire étendre de la toile blanche sur le terrein, suivant les contours, l'étendue, & la situation nécessaire pour opérer dans la *nature* le même effet que dans votre tableau.

4°. Pour parvenir à tracer d'une manière juste, les contours du terrein, les lignes extérieures des plantations en plein bois de futaye ou taillis, les sinuosités des sentiers, & les bords des eaux, vous n'aurez qu'à faire planter de petits piquets par un homme accoutumé à suivre les signes que vous lui ferez, comme le crayon suit la main du dessinateur. Ensuite lorsque vous aurez examiné de tous les points & de tous les sens, si les contours que tracent ces piquets, conviennent à vos points de vue; faites étendre de proche en proche sur le dehors de ces piquets un cordeau,

qui en se pliant sur leurs contours fixera la ligne sinueuse que vous vous proposez, & que vous ferez tracer exactement avec une bêche le long de ce cordeau. Les lignes sinueuses ainsi tracées deviendront aussi faciles à suivre par les ouvriers, que leurs alignemens ordinaires ; autrement il seroit impossible d'espérer que des terrassiers pussent avoir assez de goût pour observer des contours bien dessinés, tandis que le plus habile dessinateur auroit souvent de la peine à les tracer sur le papier au premier coup.

5°. Quant aux arbres d'un effet particulier, ou aux groupes composés de plusieurs arbres, vous ferez bien d'y fixer des piquets penchés, croisés, ou espacés suivant votre intention, & d'attacher sur la tête de ces piquets de petits écriteaux qui désignent les noms, & les formes des arbres que vous voulez y faire planter.

A ces moyens d'une pratique générale, vous pourrez sans doute en ajouter d'autres

suivant les circonstances. Mais quelques simples que ceux-ci puissent paroître à de grands calculateurs, qui à force de regarder au ciel donnent souvent du nez en terre, j'ai cru devoir vous les dire, parce que les moyens les plus simples sont les seuls qui évitent dans la pratique les *mémoires à parties doubles*.

CHAPITRE III.

De la Liaiſon avec le Pays.

JE vous ai déja prévenu que le principe fondamental de la nature, ainſi que de l'effet pittoreſque, conſiſte dans L'UNITÉ DE L'ENSEMBLE ET LA LIAISON DES RAPPORTS. Ce n'eſt donc pas aſſez de vous avoir indiqué votre véritable point d'appui pour la formation de votre plan général, & la manière de le rapporter ſur le terrein; je dois vous faire obſerver encore la néceſſité de la liaiſon avec tous les objets, qui dès qu'ils font partie du même aſpect, doivent néceſſairement concourir à former l'unité de votre enſemble, & la convenance de tous ſes rapports.

Si la maſſe & l'importance du bâtiment d'habitation demandent un grand tableau,

vous ne pouvez donner une grande étendue à votre perspective qu'en empruntant vos *fonds* du pays, & en multipliant sur votre propre terrein, *les plans* ou repoussoirs à proportion que vous aurez besoin de repousser les fonds du tableau, & d'en faire fuir les lointains. Il en seroit d'un beau fond de pays sans *des plans* sur le devant bien disposés pour le rendre propre à votre habitation & à votre aspect, comme d'une belle toile de fond dans une décoration devant laquelle il n'y auroit aucuns *plans*, ou coulisses qui contribuassent à le faire valoir.

Vous ne pouvez jamais vous bien approprier les fonds du pays (*a*) qu'autant que

(*a*) S'approprier les fonds d'un pays par un bel aspect, est une sorte de propriété d'autant plus satisfaisante, qu'en contribuant à la beauté générale du pays, elle appartient à tout le monde, que tout le monde en jouit, & qu'elle n'humilie personne. Ce seroit donc une idée bien froide & bien mesquine, de penser que l'apparence d'une

votre terrein intérieur fera bien fondu, & pour ainſi dire *amalgammé* avec le terrein extérieur. La moindre féparation apparente feroit tache ou rature dans le tableau. Pour éviter celle que ne pourroit pas manquer d'y faire la ligne de la clôture, vous avez la reſſource, ſoit des foſſés remplis d'eau, ſoit des foſſés ordinaires avec une paliſſade à pointe, dont la hauteur n'excede pas le niveau du terrein, ou bien vous pourrez faire conſtruire vos murs en contrebas.

Une autre attention à avoir, c'eſt de faire enforte que vos *plans* de devant, l'eſpece

clôture, ou la féparation évidente d'une propriété particuliere, quelqu'étendue qu'elle ſoit, puiſſe avoir l'air plus grand autour d'un Château, & même d'un Palais, que le développement de la nature, & l'aſpect d'un beau payſage, qui n'a de bornes que l'horiſon; autant vaudroit-il dire, qu'un Château ou un Palais avec toutes ſes circonſtances & dépendances, ne devroit jamais offrir que le modele d'une *enſeigne à bierre*, & jamais celui d'un ſuperbe tableau.

d'objets dont ils feront composés, & la couleur de vos *terrasses* (a) intérieures, s'accordent avec les *terrasses*, & les objets extérieurs. Avez-vous pour fonds des Villes ? Vous pourrez faire entrer plus de bâtimens, & d'un plus grand style, dans la composition de vos *plans de devant*. Sont-ce seulement des Villages ? Moins de bâtimens & d'un style plus simple. Le pays extérieur est-il boisé ? Plus de plantations dans les devants, & vous pourrez à la rigueur, vous y passer de bâtimens apparens.

Quant à la couleur *des terrasses*, si le pays extérieur est en terres labourables, il est absolument nécessaire pour vous y bien lier, d'introduire intérieurement dans *vos terrasses* les couleurs des champs, & l'aspect de la culture ; si néanmoins vous voulez absolument sur la partie la plus voisine

(a) On appelle terrasse, en terme de peinture, un terrein découvert de quelque nature qu'il soit.

de la maison avoir sous les yeux la verdure d'un pâturage, il faut avoir bien soin de contourner la *terrasse verte*, de maniere à en perdre les extrémités derriere des bois, des montagnes ou des bâtimens, afin qu'elle ait l'air d'appartenir à une étendue de prairies, dont la suite se dérobe à la vue. Quant à la partie de *terrasse* la plus voisine des champs, vous ne manquerez pas de la lier aux terres labourables de l'extérieur; un bâtiment de genre convenable aux pâturages, appuyé contre des masses de bois; un autre convenable à l'agriculture, accompagné de quelques haies, pourroient faire d'une maniere heureuse, la division de ces deux espéces de *terrasses*, l'une verte & l'autre jaunâtre; & par l'évidence de leur destination, l'un pour le pâturage, & l'autre pour la culture, faire rentrer également ces deux *terrasses* dans l'ensemble & le caractere d'un pays cultivé. Si les *terrasses* extérieures sont en prairies, la liaison vous offrira

tout

tout naturellement la facilité d'un accord, & d'un *ton de couleur général* plus doux & plus frais : enfin tous les objets de votre composition doivent être liés à vos grandes masses, comme l'ensemble de votre composition au genre du pays. Tout objet trop isolé, tout objet de couleur trop éclatante, détruit cet accord général, & cette correspondance que vous offre toujours le spectacle de la nature. Si vous avez senti le charme de cette belle harmonie, vous jugerez bien que ce ne sera pas avec des gazons fauchés & roulés sans cesse, dont le verd ressemble à celui de la *tontisse d'un plateau de dessert*, que vous parviendrez à lier vos *terrasses* à celles d'une belle prairie émaillée de fleurs, pas plus que vous ne réussirez avec de petits arbustes, de petits arbres verds, de petits arbres étrangers, de petits arbres à fleurs, de petites choses, & de petits génies, à faire de beaux *devants* à des masses composées d'ormes &

C

de chênes altiers, ni à un horizon de montagnes bleuâtres, dont les cimes se perdent dans les nues.

CHAPITRE IV.

Du Cadre des Payſages.

L'EFFET de l'amour & de la beauté, eſt de fixer les yeux : tel doit être celui de tout objet fait pour plaire. Toute eſpece de jouiſſance eſt bientôt détruite par la diſtraction ; c'eſt pour cela que la vue, le plus vagabond de tous les ſens, a beſoin d'être fixée pour jouir avec plaiſir & ſans laſſitude ; c'eſt pour cela que toute décoration a beſoin d'avant ſcène pour appuyer la vue ſur l'effet de la perſpective ; c'eſt pour cela que tout tableau a beſoin d'un cadre pour arrêter les regards & l'attention. Le cadre d'un tableau ſur la toile ſe fait par des maſſes vigoureuſes ſur les devants, qui donnent de l'effet à la perſpective, & par une large bordure, qui en terminant les

objets, ne permet pas à la vue de se distraire, & de s'égarer hors du tableau.

Le cadre d'un *tableau sur le terrein*, est produit tout naturellement par son avant scène, ou les masses de devant. Ce cadre, ou avant scène, peut être composé par des plantations, des montagnes, ou des bâtimens, pourvu que les masses en soient grandes, & sur-tout bien appuyées. Une décoration derriere l'avant scène, de laquelle on pourroit voir dans les coulisses, n'auroit assurément aucun effet de perspective; tâchez aussi de rapprocher de vos fenêtres, sans aucun intermédiaire, les masses de votre avant scène, c'est le moyen d'amener, pour ainsi dire, le paysage de la campagne jusqu'à l'appartement, & de se procurer de l'ombrage dès en sortant de la maison.

Sans des *plans* biens disposés pour vous approprier & mettre dans un juste effet de perspective, les lointains que vous vous

DES PAYSAGES. 37

ferez choifi dans le pays; fans un cadre ou avant fcène, dont les maffes vigoureufes, en faifant fuir tous les *plans* fubféquens, ainfi que les lointains, vous rendent l'effet & l'accord d'un Payfage agréable ; jamais vous n'obtiendrez d'effets vrais & intéreffans dans l'enfemble, de liaifon & de connexité parfaite avec le pays extérieur, ni de tranfitions naturelles avec vos différens points de promenades. Vous aurez beau, par la dépenfe & le tourment d'un entretien minutieux, vous mettre en querelle perpétuelle entre la nature & votre Jardinier, la clôture exacte que néceffite ce minutieux entretien, en excluant les paffans, ne manquera pas d'imprimer bientôt fur votre enceinte, ce caractere trifte & morne qu'offre toujours l'afpect ifolé de la nature végétale, fi l'on n'y joint pas le fpectacle de la nature animée. Jamais enfin vous n'obtiendrez cette jouiffance douce & paifible des véritables beautés & des grands

C iij

effets de la nature, qu'en lui donnant d'abord de belles formes, & lui laissant ensuite le soin de s'arranger elle-même.

CHAPITRE V.

De la différence entre une vue vague & de Géographe, & la vue Pittoresque & bornée, convenable aux proportions d'un Domicile ou d'une Habitation.

Qu'un Voyageur parcoure des hauteurs d'où la vue plane sur une vaste étendue de pays, ses yeux s'écartent sur tous les différens points, comme sur ceux d'une carte Géographique; dans tout ce qu'il apperçoit, rien ne lui est familier, rien ne lui est propre, rien n'est à sa portée, rien n'arrête de préférence ni ses regards, ni ses pas: en descendant de-là, s'il apperçoit près de son chemin l'entrée d'un joli vallon resserrée par quelques grouppes d'arbres heureuse-

ment disposés; si d'un petit bois touffu, il sort une source qui rafraîchisse un tapis de verdure, aussi-tôt il se sent entraîné, retenu par un charme secret. Plus haut, c'étoit l'Univers pour lui; ici, c'est un lieu de repos, une espéce de domicile que la nature offre à l'homme. Le pays que l'on ne fait que parcourir, peut être indéfini; la variété continuelle des objets qui se succédent rapidement dans un voyage ou dans une promenade, empêche qu'on n'ait le tems d'être fatigué par leur disposition vague & confuse; mais le pays où l'on s'arrête avec plaisir, à plus forte raison celui où l'on veut faire sa demeure, doit être borné plus ou moins suivant l'importance du bâtiment, & le nombre de ses habitans. Une vue trop vaste ne peut jamais être d'une juste convenance à l'habitation d'un seul, ou de quelques hommes; il en seroit comme d'un habit mal fait à la taille, on y est toujours mal à son aise. Ne sentez-

vous pas à préfent la néceffité du cadre, & de fes proportions relativement aux convenances du domicile? En cela, comme en toutes chofes, il effentiel de fçavoir fe borner.

CHAPITRE VI.
Des Détails.

JE crois vous avoir développé quelques principes nécessaires à l'effet général de l'ensemble, relativement au point de vue de la maison ; du moins je l'ai fait autant qu'il m'a été possible, pour vous éviter des regrets & des dépenses superflues, par rapport à ce point capital, le plus difficile de votre composition & le plus impossible à corriger, s'il est une fois manqué. Si au contraire cet ensemble est bien saisi, les détails se présenteront, pour ainsi dire, d'eux-mêmes ; car la nature n'est féconde dans ses variétés infinies, que parce que son plan général est infiniment simple. Cet ensemble, comme je l'ai dit, doit toujours être dicté par le caractere général du pays ; les détails au contraire vous seront donnés par le caractere local des endroits parti-

culiers les plus intéreſſans que vous pourrez trouver derriere les plantations, & les maſſes qui formeront le *cadre* de votre grand enſemble. Il n'eſt pas toujours néceſſaire que vous ayez un grand terrein en toute propriété derriere ce *cadre*, pour y trouver un grand nombre de détails ; il ſuffira le plus ſouvent que vous n'ayez que le terrein qui vous eſt néceſſaire, pour établir par un ſentier bordé de bois, & ſi vous voulez de foſſés, la communication avec les points les plus intéreſſans du pays, & le retour à la maiſon par un autre côté ; car rien ne ſeroit plus déſagréable que de revenir ſur ſes pas par le même chemin.

L'enſemble étant toujours déterminé par deux points donnés, celui de la maiſon, & celui de la ſituation environnante ; c'eſt donc principalement au Peintre à préſider à l'exécution de cet enſemble, parce que ſans le compte exact qu'il eſt en état de ſe rendre à chaque inſtant ſur le papier, le plus

souvent la perspective, & la multitude d'objets qui concourent dans un grand espace, ne pourroit pas manquer d'être disposée d'une maniere choquante ou confuse ; les détails au contraire n'étant assujettis à aucun point donné, & bornés pour la plûpart à un petit espace, & à un seul objet, deviennent plutôt une affaire de goût & de choix, que de combinaisons & de régles. C'est principalement au Poëte à les choisir & à les proposer, parce que les tableaux, & les décorations dictées par le Poëte, indiquent toujours une scène analogue, & un caractere moral, qui parle au cœur & à l'imagination ; effet qui manque souvent à de très-beaux tableaux, lorsque le Peintre n'est pas Poëte. Horace a dit, il en sera de la Poésie, comme de la Peinture ; il auroit pu ajouter & de la Musique. Ces trois Arts doivent être inspirés par le même sentiment ; ils ne différent que dans la maniere de le dépeindre, & de l'exciter dans

DES PAYSAGES. 45

les autres. Celui qui ne s'attachera qu'à parler à l'oreille & aux yeux, sans s'embarrasser de rien dire au cœur, ne sera jamais qu'un Compositeur insipide.

Si vous voulez bien sentir les beautés de la nature, choisissez, pour en étudier les détails, ce moment délicieux où la fraîcheur de l'aurore semble rajeunir l'univers ; c'est alors que toute la terre s'embellit à l'approche de l'astre vivifiant, qui *féconde* dans son sein toutes les couleurs dont elle se pare, & sur-tout celle de sa *robe universelle*, ce verd charmant, couleur si douce qui repose les yeux & calme l'ame. Sortons maintenant de ce grand ensemble fait pour la promenade des yeux, & parcourons un peu avec vous la promenade des jambes.

C'est derriere les *cadres* des grands tableaux que nous devons la chercher ; ce sera pour ainsi dire une galerie de petits *tableaux de Chevalet* que nous allons parcourir, après avoir long-tems examiné le *tableau capital de l'attelier*.

Près des grandes masses du *cadre* ou de l'avant scène, nous devons trouver dès en sortant de la maison, un sentier ombragé & battu, qui nous conduira facilement dans tous les endroits les plus intéressans.

Tantôt c'est un bocage, où les rayons de lumiere se jouent à travers les ombrages ; le cristal d'une fontaine y réfléchit les couleurs de la rose qui se plaît sur ces bords ; le murmure des eaux limpides, les accents amoureux des oiseaux, & les doux parfums des fleurs y charment à la fois tous les sens.

Tantôt c'est un autre bocage d'un caractere plus mystérieux ; une urne antique y contient les cendres de deux amans fideles, un simple lit de mousse sous le creux d'un rocher, peut servir aux lectures, aux conversations, ou aux rêveries du sentiment.

Plus loin un bois presqu'impénétrable offre le sanctuaire des amans heureux.

A l'extrêmité de ce bois le bruit d'un

DES PAYSAGES.

ruisseau entendu de loin sous les ombrages, invite aux douceurs du repos.

C'est dans un vallon solitaire & sombre, que coule parmi des rochers couverts de mousse, le ruisseau dont on entend le bruit. Bientôt le vallon se resserre entièrement de tous côtés, & laisse à peine un passage par un sentier tortueux & difficile. Quel spectacle s'offre tout à coup! à travers les cavités obscures de rochers éloignés, s'élancent de tous côtés des eaux brillantes & rapides; les rocs, les racines, & les arbres entremêlés dans le courant des eaux précipitées, varient les obstacles, le bruit & les formes de leurs chûtes, en cent manières différentes. Des bois environnent la place de toutes parts; leurs épais feuillages se courbent & s'entrelassent sur les eaux écumantes : des groupes d'arbres disposés de la maniere la plus heureuse donnent un effet surprenant de *clair obscur*, & de perspective à cette scene enchante-

reſſe ; le bord des eaux eſt orné de plantes odorantes, & de buiſſons de fleurs ; quelques rayons de lumiere réfléchis par le brillant des caſcades, éclairent ſeuls ce réduit myſtérieux où régne ce jour doux qui ſied ſi bien à la beauté ; ce fut là que la belle Iſmène ſe baignoit un jour ; le hazard y conduit le jeune Hylas ; à travers les feuillages, il apperçoit la maîtreſſe que depuis long-tems ſon cœur adore en ſecret. Que devient-il à la vue de tant d'attraits ! Embrâſé de déſirs, combattu par la délicateſſe, ce n'eſt que par une fuite précipitée qu'il peut s'arracher au délire de ſes ſens ; mais en fuyant il laiſſe tomber un billet : la belle Iſmène ſurpriſe du bruit qu'elle a entendu, regarde de tous côtés, apperçoit le billet, ſon cœur eſt touché de tant de délicateſſe, de tant d'amour. Hylas fut aimé, Hylas fut heureux ; & le ſouvenir de ces amants conſtans eſt encore gravé ſur un chêne voiſin.

<p style="text-align:right">Ici</p>

Ici dans un terrein profond & retiré, une eau calme & pure, forme un petit lac, la Lune avant de quitter l'horifon se plaît long-tems à s'y mirer. Les bords en sont environnés de peupliers; à l'abri de leurs ombrages tranquilles, on apperçoit dans l'éloignement un petit monument philofophique. Il est confacré à la mémoire d'un homme dont le génie éclaira le monde; il y fut perfécuté, parce qu'il voulut par fon indépendance fe mettre au-deffus de la vaine grandeur. Un caractere de filence & de tranquillité régne dans cette douce retraite; & cette efpece d'Elifée femble fait pour le bonheur paifible, & les vraies jouiffances de l'ame.

Tantôt un bois de chênes antiques, fous lefquels on entrevoit un temple dans la plus profonde obfcurité du bois, offre à la méditation un afyle filencieux. C'eft là que le Poëte n'eft point diftrait de fon enthoufiafme divin; c'eft-là qu'il trouve ces

idées sublimes qu'il doit exprimer dans ses vers.

Ici s'offre un vallon étroit & solitaire; un petit ruisseau y coule tranquillement sur un lit de mousse, les pentes des montagnes sont couvertes de fougere, & des bois enferment de tous côtés cette solitude; c'est-là que se trouve un petit hermitage; un Philosophe en fit sa retraite paisible.

Sur le bord d'un vaste lac, s'élevent des rochers arides; leurs cimes sont couvertes de pins, de sapins & de génévriers tortueux. Le terrein inculte offre partout l'image d'un désert; ce lieu est séparé du reste de la nature, par une longue chaîne de rochers & de montagnes. Le Peintre y vient chercher des tableaux d'un grand style; l'amant malheureux, ou celui qui a perdu l'objet de son amour, y viennent chercher l'oubli de leurs peines; mais il n'est lieu si sauvage, où l'amour ne les poursuive. On voit gravés sur les ro-

chers, les noms de leurs maîtresses, ou les monuments de leurs anciennes amours.

A travers un bois de Cédres, une pente aisée conduit jusques sur le sommet d'une haute montagne, au pied de laquelle la riviere serpente dans de fertiles prairies : delà l'œil plane sur un vaste horison couronné dans l'éloignement par un amphithéâtre de montagnes. Déja le soleil levant, déploye avec majesté son disque radieux. Le rideau des vapeurs se dissipe à son aspect ; de longues ombres projettent les arbres, les maisons & les coteaux dorés, sur le tapis de verdure encore brillant des perles de la rosée ; mille & mille accidents de lumiere enrichissent ce tableau solemnel, où le Philosophe, après avoir en vain épuisé tous les systêmes, est forcé de reconnoître l'Être des êtres, & le dispensateur des choses.

Mais bien-tôt l'attrait des ombrages & le verd aimable des prairies nous appellent

dans la vallée pour y repofer nos yeux de ce fpectacle éblouiffant ; au pied de la montagne eft un bois où les houblons, & les chevrefeuils s'entortillant au tour des arbres, forment au-deffus de la tête des feftons & des guirlandes entrelaffées. Les tapis de mouffe & d'herbe verdoyante, y font rafraichis par le cours de quelques petites fources, autour defquelles dans des buiffons de rofiers fauvages & d'épines fleuries, le roffignol fe plaît à faire entendre fon brillant ramage. Quelques lits de mouffe fervent à l'écouter avec d'autant plus de plaifir, qu'à l'odeur de la rofe & de l'aubépine fe joint celle des jacyntes fauvages, des fimples violettes, & du lys des vallées (*a*) qui croiffent avec profufion dans toutes les places de ce joli bois, qui font piquées de lumiere.

(*a*) *Lys des vallées* ou Muguet.

DES PAYSAGES. 53

En sortant delà un vaste enclos de prairies s'étendant jusqu'à la riviere, sert de pâturage à de nombreux troupeaux, que n'effrayent jamais ni les chiens du pâtre, ni la houlette du berger. Grouppés en cent manieres différentes, les uns pâturent paisiblement, les autres sont couchés tranquillement, & paroissent encore plus engraissés par la douceur de la paix, & de la liberté, que par la faveur de l'herbe fraiche, & fleurie.

Quelques massifs de saules, d'aulnes ou de peupliers, nous présentent leur ombrage pour nous conduire jusques à un pont, ou à un bac ; c'est-là que l'on traverse les deux bras de la riviere, formés par une isle charmante. Un bois de myrthes & de lauriers, dans lequel on voit encore un ancien autel, le parfum des bois fleuris dont elle est plantée de toutes parts, & les ruines d'un petit temple antique, témoignent assez qu'elle fut jadis consacrée à l'amour ; mais

D iij

à présent ce n'est plus qu'un passage ; & la maison du passeur est appuyée contre la ruine presque méconnoissable du temple.

De l'autre côté de la riviere sont les enclos d'une métairie dont on apperçoit les bâtiments sur un coteau voisin ; un sentier en parcourt les différents enclos entre des hayes de groseillers, de framboisiers, & de petits arbres fruitiers. La terre ne cesse jamais d'y être utile. Celle qu'on laisse ordinairement en jachere, est ensemencée des plantes les plus propres à la nourriture des bestiaux qui pâturent, & fertilisent en même-tems ces enclos. Le bœuf y rumine en paix, le mouton & la chévre y bondissent avec liberté, & le jeune cheval relevant déja tous ses crins d'un air fier & superbe, se joue en hennissant dans ses courses rapides.

Un peu plus loin, dans d'autres enclos, le laboureur conduit sa charrue en chantant, & ses plus jeunes enfans folâtrent autour de

lui, tandis que ceux qui font plus en état de travailler, arrachent les mauvaises herbes dans le champ déja fémé : le travail épargne à la jeunesse le défordre des passions, il épargne les apoplexies, foutient la fanté, prolonge les jours de la vieillesse : & ces bonnes gens à la fin du jour, ont du moins échappé à l'ennui, qui n'est que trop fouvent le partage & le tourment de la richesse & de la grandeur.

Mais il est tems de finir notre promenade : un verger (*a*) ou bien un bois d'arbustes nous ramene à la maison. J'ai voulu feulement vous donner un foible échantillon des beautés, & des variétés qu'on peut trouver dans la nature, j'entreprendrois en vain de vous représenter toutes celles dont elle est fufceptible. La diversité des cultures, les inégalités du ter-

(*a*) Voyez dans la Nouvelle Eloïfe, tome 5, lettre premiere, la defcription du Verger de Clarens.

rein, la différence des mêmes objets apperçus de différens points & fous différens afpects, enfin toute la fécondité du fpectacle de l'univers ne peut manquer de vous offrir de manière ou d'autre, des objets de détail en telle abondance que vous ne ferez embarraffé que du choix. Mais dans le détail, comme dans l'enfemble, ne contrariez jamais la nature, & n'allez pas vous avifer à force de machines de vouloir imiter fes grands caprices, car vos efforts ne ferviroient qu'à découvrir votre impuiffance. Ayez foin que dans vos détails tous les bâtimens ou places de repos que vous établirez, foient toujours déterminés par le choix des points les plus intéreffans, & fur-tout par le caractere du local, caractere qu'il eft fouvent au pouvoir de l'homme de renforcer dans les détails jufqu'à un certain point. Quelques pierres placées à propos, du gravier jetté dans le fond, augmenteront le bruit & la limpidité d'un ruiffeau : de petits remue-

DES PAYSAGES. 57

mens de terrein, quelques arbres ajoutés ou retranchés, quelques rochers rapportés (a), produiront aisément de l'effet dans un petit espace où tous les objets sont vus de près.

Je ne vous interdirai point, pour l'intérêt de la variété, de tirer quelquefois parti de ces vues déployées avec ostentation du sommet des montagnes. Mais ces aspects à perte de vue & à vol d'oiseau, ne sont jamais bien pittoresques; ils fatiguent bientôt les

(a) Pour rapporter un rocher, choisissez-en un dans la campagne de forme convenable à votre objet, faites le casser en plusieurs morceaux susceptibles d'être transportés; ayez soin auparavant de les faire exactement numéroter, ensuite vous rassemblerez les différens morceaux suivant l'ordre des numéros. Vous ferez couler du plâtre noir entre les joints, & pendant que le mortier est encore frais, vous jetterez sur toutes les parties des joints apparens, du sable de la place même où a été pris le rocher; & vous recouvrirez ensuite avec des gazons de bruyere les plus grandes défectuosités qui se trouveront dans le rapport des morceaux.

yeux, & n'arrêtent jamais long-tems le Spectateur avec plaisir. Il faut toujours en revenir pour vos détails à peu près aux mêmes principes que pour votre ensemble, car ce sont autant d'objets qui veulent avoir chacun leur effet, & leur cadre particulier. Votre grand ensemble est une promenade pour les yeux, un tableau général pour la maison ; vos détails doivent être autant de petits tableaux particuliers, pour les différens points de repos que vous voulez établir dans la promenade ; il faut donc qu'on s'y arrête avec plaisir. Il ne suffit pas d'écarter la symétrie & de laisser les objets au hasard, pour produire l'effet de la belle nature : les hommes l'ont défigurée de tant de manieres ! D'agréables vallées & de fertiles prairies, sont devenues des marécages impraticables par l'effet de moulins mal établis, qui ont fait remonter le niveau des eaux au-dessus de celui des terres. Les Villages pour la plûpart sont devenus des

cloaques, par la mauvaise disposition des maisons, au milieu desquelles il n'y a point de grandes places pour donner un libre passage à l'air purificateur; les chemins particuliers sont devenus des bourbiers par l'effet des roulages mal entendus. Le pays est coupé de tous côtés par les longues lignes droites des grands chemins plantés d'arbres élagués en forme de balais; la longue monotonie de ces chemins en ligne droite, est fort ennuyeuse pour le Voyageur, dont les yeux sont toujours arrivés long-tems avant les jambes; leur largeur inutile est aux dépens de la culture, & prive le Voyageur de l'agrément des ombrages; la voie d'un pavé trop étroit, est très-nuisible pour la tranquillité & la sécurité du roulage, & leur alignement forcé (*a*), est absolument contre nature.

(*a*) L'alignement forcé d'un chemin en ligne droite, entraîne nécessairement une multitude d'inconvéniens.

Presque par tout des arbres ont été plantés où il n'en falloit pas, & ils ont été

1°. On est parti à cet égard de la fausse application de cet axiome : LA LIGNE DROITE EST LA PLUS COURTE D'UN POINT A UN AUTRE ; cela est vrai pour une seule ligne ; mais non pas pour plusieurs lignes droites entre les deux mêmes points. Or, le moindre obstacle qui se rencontre dans un alignement forcé, oblige à faire un crochet ; & ces zigzags réitérés, loin de racourcir allongent souvent les distances.

2°. Toutes les montagnes sont des demi-circonférences de cercle, d'ellypse, ou de cône ; conséquemment, pour l'avantage de la douceur des pentes, ainsi que celui de la briéveté de la direction, il eût été à propos de choisir pour le chemin la circonférence latérale, plutôt que la verticale.

3°. Tous les alignemens forcés, obligent nécessairement à des remuemens de terres considérables, qui rendent la construction du chemin aussi longue que dispendieuse.

4°. Les déblais de terres sont ordinairement transportés pour combler les fonds, où ils obstruent le cours des eaux ou des ravines, de maniere que si un aqueduc vient à se rompre, si dans une affluence subite des eaux, il se trouve trop étroit, ou si le chemin cesse d'être entretenu, toute la contrée voisine devient marécageuse, & les chemins naturels du pays impraticables.

abbatus où il en falloit. Dans les jardins ils ont été taillés en raquette, en boule, en

C'est uniquement en échappant à l'alignement forcé, en n'employant que les plus simples matériaux, & en suivant les directions naturelles, qu'on est parvenu à faire en Angleterre les plus belles routes qui aient jamais existé dans l'univers.

1°. Au lieu d'un pavé cahotant, ou d'une chauffée ferrée, que les monceaux de pierres dans les premieres années, & les orniéres par la suite, rendent presque toujours mauvaise, on a fait dans toute la largeur de la route un encaissement de gravier, ou de cailloux cassés en très-petits morceaux. Par cette construction simple & facile, le roulage y est exempt de cahots, & les grosses voitures loin d'y faire des ornieres, ne font que contribuer à unir & à raffermir le terrein, parce que la largeur du bandage des roues est toujours proportionnée au poids des chariages (1).

2°. La douce sinuosité des routes, en présentant sans cesse à l'œil du Voyageur de nouveaux objets qui le récréent, procure en même-tems la facilité de prévenir

(1) Avec des charriots à quatre roues, dont les jantes seroient de neuf pouces de large, ferrées de trois bandes, & dont l'essieu de devant seroit de dix-huit pouces plus court que celui de derriere, afin que les roues de devant repassassent sur la même piste que les chevaux, on pourroit même effacer par ce moyen jusqu'aux impressions des fers. Cette précaution seroit bonne dans un jardin.

éventails, en portiques, en murailles ; jamais les buis & les ifs métamorphosés en

de loin tous les obstacles, de suivre presque toujours les directions naturelles dans le cours des vallées, ou d'obtenir une pente très-douce à mi-côté dans les montagnes nécessaires à traverser ; ce qui évite la dépense des remuemens de terre, des aqueducs, & l'inconvénient des inondations auxquelles leur destruction expose le pays voisin.

3°. La dimention des routes y est toujours proportionnée à leur importance, à leur fréquentation, à la proximité des grandes Villes & aux convenances accidentelles & locales; proportions qui ne peuvent jamais varier dans le cours d'un alignement forcé.

4°. Les routes sont également bonnes dans toute leur largeur ; par-là le Voyageur tranquille, non-seulement n'y est point exposé à des querelles perpétuelles pour la *cession & rétrocession* du pavé, mais encore il est à l'abri des crottes, soit par les trotoirs ménagés pour les gens de pied, soit par le soin scrupuleux qu'on a de faire séparer, après les tems de pluie, les boues du gravier, comme aussi de l'inquiétude de s'égarer, par le soin qu'on a eu de placer des poteaux d'indication à toutes les croisées des chemins.

Il est vrai que le Voyageur qui profite seul de tant d'avantages pour l'épargne de ses chevaux, de ses voitures & de son tems, est aussi le seul qui les paye.

luſtres, en piramides, en cerfs (*a*), en chevaux, en chiens, &c., n'y ont paru dans leur véritable forme. Mais il eſt une nature vierge & primitive dont les effets ſont beaux & intacts; c'eſt celle-là qu'il faut principalement vous attacher à connoître & à imiter; ce ſont les endroits épars que le Peintre iroit chercher au loin pour en tirer des tableaux intéreſſans : en un mot,

Les droits médiocres & invariablement fixés de péages établis d'une diſtance à l'autre, rembourſent ſucceſſivement à des Entrepreneurs particuliers qui ſont ſous l'autorité, & non dans l'autorité du Gouvernement, les frais de la conſtruction & l'entretien de ces routes que l'on appelle pour leur beauté, *routes de Barriere*. Je ne ſçais pas s'il y a plus de dignité, d'économie, ou de juſtice à faire faire les chemins par d'autres moyens; tout ce que je ſçais, c'eſt que tout homme humain aimera beaucoup mieux payer pour un bon chemin, quand il en profite, que d'être cahoté gratis ſur de mauvais, aux dépens des Propriétaires, des Laboureurs ou des Miſérables, de la ruine & des os deſquels ils n'ont été que trop ſouvent pavés.

(*a*) En Hollande, il y a dans un jardin toute une chaſſe de cerfs taillée en ifs & en buis.

c'est la NATURE CHOISIE que vous devez tâcher d'introduire & de disposer dans toutes vos compositions.

Le long des grands chemins, & même dans les tableaux des Artistes médiocres, on ne voit que du *pays*; mais un paysage, une scène Poëtique, est une situation choisie, ou *créée* par le goût & le sentiment (a).

(*a*) Avant de composer, l'homme de génie cherche à étudier long-tems la nature. Il en choisit les meilleurs points de vue; il en rassemble les plus beaux traits, il se les grave dans l'imagination d'une maniere si profonde, qu'il peut à chaque instant se les représenter comme s'il les avoit encore devant les yeux, & c'est de ce choix exquis qu'il se forme ce *magasin* (1) de belles idées, & pour ainsi dire ce BEAU IDÉAL dans lequel il puise des compositions sublimes.

(1) L'Éditeur vouloit changer le mot *magasin*, par la raison qu'il n'est pas noble; mais l'Auteur (entêté comme un Auteur) n'a jamais voulu en démordre, sous prétexte que les mots François n'avoient pas besoin d'entrer dans les chapitres d'Allemagne.
(*Note de l'Éditeur.*)

CHAPITRE

CHAPITRE VII.

De la possibilité de tirer parti de toutes sortes de Situations.

IL est sans doute des situations préférables à d'autres lorsqu'on en a le choix; car plus la nature a fait pour vous, moins elle vous laisse à faire; mais il n'en est point qui n'ait son mérite particulier ou son trait distinctif. Celui de l'une, sera dans la variété & le jeu du terrein; celui de l'autre, dans le brillant des eaux. Telle situation réjouira par le spectacle animé d'une population nombreuse, telle autre plaira par la richesse, & l'abondance de ses productions. C'est à bien saisir, à développer, & à présenter avec avantage le mérite de chaque chose, que consiste le talent. Le terrein est comme la toile sur laquelle se doit faire un tableau;

s'il y a des choses mal faites, il faut les effacer, ou les cacher ; si elle est vuide, il faut la remplir entiérement ; s'il y a des choses bien faites, il faut les conserver & suppléer le reste. Contentez - vous donc toujours de ce que la nature vous donne, sçachez vous passer de ce qu'elle vous refuse, & ne vous découragez pas pour cela. La nature a fait pour tout le monde ; le plus souvent un bel homme, ou une belle femme, ne font que des effigies, des beautés statuaires ; la plus grande laideur d'une phisionomie, c'est de manquer de mouvement & d'esprit, comme celle d'un terrein d'être enfermé par des murailles, & d'être défiguré par la régle & le compas.

La situation sans contredit la plus difficile à traiter, seroit une plaine parfaitement platte & dénuée d'eau, telle que la plûpart de celles aux environs de Paris. Mais encore y a-t-il des Villages, des Villes, des montagnes à l'horizon, & tou-

DES PAYSAGES. 67

jours quelques collines ou quelques vallons formés par l'écoulement des eaux. Qui vous empêche donc de bien choisir vos fonds & vos lointains ? puisque vous en avez de tous côtés en abondance ; de bien former votre cadre, vos plans de devant avec des plantations, & de vous bien lier au caractere & au spectacle général de la culture? Derriere le cadre de votre grand tableau, tous les bâtimens néceffaires à votre ufage pourroient vous fournir autant d'objets de promenades, & de petits tableaux dans les détails.

Autour de vos écuries, cachées en partie par des arbres dans un vafte enclos, vos chevaux pourroient s'ébattre en liberté fur le gazon ; une fontaine ou bien un abreuvoir avec quelques grouppes d'arbres bien difpofés, pourroit fournir la compofition d'un affez joli tableau.

Dans un bois taillis entourré de palisfades, vous pourriez arranger une ména-

E ij

gerie où tous les animaux feroient ou paroîtroient en liberté ; au milieu du bois une cabane rustique y ferviroit de logement à la ménagere.

Un verger avec un gazon fin, ou de beaux grouppes d'arbres & de pampres entrelacés, offriroient tout à la fois les dons de Bacchus & ceux de Pomone ; les variétés d'une pépiniere fans alignement, les enclos de culture, ceux des jacheres où feroient les bestiaux, le tableau de la ferme, celui de la laiterie, un potager maracher, avec une maifon de Jardinier pittorefque, pourroient vous offrir fucceffivement des objets intéreffans. En fe rapprochant de la maifon, vous pourriez trouver au milieu d'un bois d'arbustes un joli jardin de fleurs, où les buiffons bien difpofés, feroient place à une petite maifon fervant d'afyle à ce lieu parfumé.

Un jardin d'hiver compofé de tous les arbres & arbustes toujours verds, pourroit,

du côté du midi, n'être séparé du sallon d'hiver que par une serre chaude, qui, dans cette saison, présenteroit de l'appartement l'illusion de la température & des couleurs du printems ; la masse du bâtiment de la serre chaude avec des plantations bien disposées, pourroit former un joli tableau. En été les chassis de la serre qui seroient supportés sur une colonnade, pourroient s'enlever, & laisser, au milieu d'une rotonde découverte, s'exhaler en liberté les parfums des orangers, qui, par ce moyen, resteroient toujours plantés en pleine terre. C'est sur-tout dans ce tableau, que la couleur & la forme étrangere des arbres permettroient d'introduire, avec vraisemblance, quelques petits temples d'un style simple ou autres *fabriques* (a) de ce genre, telles

(a) On appelle *fabriques* en terme de Peinture & d'Architecture, tous les bâtimens & constructions quelconques : c'est le mot générique.

que des urnes, des obélisques, monumens consacrés à l'amitié & à la reconnoissance, ou des tombeaux de grands hommes, dont le souvenir est toujours précieux à rappeller.

Ajoutez que vous pourrez faire tout autour de votre enclos, un bocage & des asyles charmans dans un vallon solitaire & sombre, & cela, par un moyen fort aisé dans presque tous les pays de plaines. Pour cet effet vous n'avez qu'à faire creuser tout autour de votre enceinte un fossé tortueux sans talus, avec une pente suffisante dans le fond pour y détourner les ravines, le cours des eaux aura bientôt rompu les formes du terrein, & produit toutes sortes de sinuosités naturelles. Alors du côté extérieur garnissez bien l'escarpement du ravin de toutes sortes de bois impénétrables, & pour plus grande sûreté, mettez-y encore, si vous voulez, une bonne palissade à pointes; ensuite par toutes sortes de mou-

vemens de terrein, toutes fortes de plantations foigneufement difpofées, tantôt compofées d'ombrages épais qui forment des berceaux au-deffus de la tête, tantôt par des plantations plus claires qui admettent quelques rayons de lumiere: vous ferez le maître de jetter dans ce vallon beaucoup de variétés. Une grotte, une cellule, un petit hermitage, peuvent convenir dans les endroits les plus retirés & les plus fauvages; & fi par hafard il fe trouve tout naturellement dans votre enclos un autre vallon auquel celui que vous avez fait correfponde; fi dans ce vallon naturel, comme il y a apparence, les pentes fe trouvent plus douces, le tapis d'une verdure plus fraîche & qu'il foit entouré d'un joli bois, c'eft dans le fond de cet afyle de tendreffe & de folitude, que peut fe trouver la cabane de Philémon & Baucis. Une habitation en plaine où la plus grande partie de l'intérêt & des foins roule fur la ménagere,

est plus particuliérement faite pour des époux qui ont mêmes soins & mêmes peines, & c'est à la tendresse conjugale que ce lieu doit être particuliérement consacré.

Un parc symétrique enfermé de murs comme une prison, obstrué de tous côtés par des murailles de charmille, qui en ne laissant aucun passage ni aux rayons du soleil, ni aux vents pour balayer les vapeurs, rendroient ce lieu triste, humide & mal sain, vous paroîtroit peut-être un sujet plus difficile à traiter, qu'il ne l'est en effet ; car en montant sur le haut de la maison avec le Peintre, vous pouvez choisir tout ce qui vous convient, regarder comme non-avenu tout ce qui vous déplaît, & ce que vous conserverez vous donnera l'avantage de belles masses toutes venues. Le meilleur parti est de tâcher de faire entrer dans l'abbatis de la grande découverte, toutes les allées droites qui pourroient être vues de la maison, surtout si les bois sont vieux ; car en cher-

chant à les masquer, vous ne pourriez jamais en effacer suffisamment les lignes & les ouvertures avec de jeunes plantations. Quant aux pates d'oies, étoiles, lunes, demi-lunes, &c. qui peuvent se trouver dans les massifs derriere le cadre de vos grands tableaux, vous les remplirez de bois, ou en disposerez suivant la convenance de vos détails.

Dans tous les terreins où il y a des montagnes, il y a toujours des vallées & ordinairement de l'eau; ainsi vous y trouverez tous les matériaux les plus importans, c'est à vous de les bien employer.

Les montagnes sont en général d'un très-grand avantage pour une belle composition, puisqu'elles appartiennent toujours à un pays *tourmenté*, susceptible par conséquent de beaucoup de variétés. Les profondeurs des vallées sont ordinairement arrosées par des cours d'eau; les sommités & les revers offrent sans cesse des pays différents; souvent des chûtes d'eau tombant des montagnes ou

des rochers, peuvent fournir de très-grands effets.

Je ne vois gueres que trois circonstances où les montagnes pourroient vous donner un peu d'embarras.

1°. Si les montagnes se resserroient de maniere à ne laisser entr'elles, devant votre maison, qu'un vallon étroit & marécageux sans aucun lointain, cette situation seroit sans doute un peu solitaire; mais vous en pourrez néanmoins tirer des tableaux très-intéressans. Le désséchement de votre marais formeroit aisément dans le vallon un ruisseau ou petite riviere, qui tantôt s'approchant, tantôt s'éloignant de l'escarpement du terrein, pourroit recevoir successivement la réflexion des objets, soit *fabriques*, rochers ou masses de bois, qui en se peignant dans les eaux, caractériseroient encore plus fortement les diversités & les formes des montagnes. Je suppose que l'escarpement du côté du Nord seroit

planté de bois épais, pour abriter de la fureur des vents cette situation paisible, l'escarpement du Midi pourroit être planté de masses plus claires, à travers lesquelles, sur la pelouse de bruyere & de serpolet, se joueroient de nombreux troupeaux; peut-être une petite source s'échapperoit-elle de la montagne entre quelques masses de rochers qui serviroient de base à un petit Temple dédié à l'Amour, à l'Amitié, ou à la Liberté. Il seroit caché en partie sous les noirs ombrages d'un bois d'ifs ou de sapins, & toute cette masse réfléchie dans les eaux de la riviere ou d'un petit lac qui seroit au pied, pourroit former le second ou le troisiéme *plan*, sur l'un des côtés de votre tableau, tandis que de l'autre, à l'extrémité des pâturages, une cabane de Bergers dans l'éloignement & la sinuosité du vallon, se perdant tout-à-fait avec le cours du ruisseau derriere le tournant croisé des montagnes, vous fourniroit un lointain caché,

& pour ainsi dire *mystérieux*, toujours plus intéressant pour l'imagination, qu'un lointain *découvert* ne peut l'être pour les yeux. Qu'une telle situation conviendroit bien pour rappeller le souvenir du bonheur des premiers hommes dans l'Heureuse Arcadie! sur-tout, si ceux qui la possederoient, sçavoient en jouir & se suffire à eux-mêmes.

2°. Les montagnes sont-elles fort voisines d'un des côtés de la maison ? Elles peuvent faire, par la majesté de leurs masses couvertes de bois, les *devants* d'un paysage de *grand style* (a).

3°. Les montagnes se trouvent-elles à une très-petite distance en face de la maison ? C'est le cas d'en planter les sommités ou de disposer les bois en amphitéatre, de maniere à faire valoir toutes les inégalités du terrein. Peut-être au pied de la montagne,

(a) On appelle *style*, dans les arts, les différents caracteres de compositions; on dit style noble, style élégant, &c.

pourrez-vous vous procurer un lac ou une riviere, dans laquelle viendroient se jetter plusieurs chûtes d'eau se précipitant de la montagne ; croyez-vous qu'un pareil avant scène réfléchi dans la piéce d'eau au-dessous, ne seroit pas un beau plan de devant pour repousser la vue sur le paysage de la vallée, & sur les lointains que vous pourriez prendre tout-à-fait sur le côté de votre horison ? Car loin que ce soit un avantage de prendre en face le point de perspective, plus vous le reculerez sur les coins de votre tableau, plus la perspective sera éloignée (*a*).

Si néanmoins l'effet du tableau principal n'est absolument praticable que de maniere à être obligé de sortir, & à faire un quart de conversion pour en jouir, en ce cas vous auriez plutôt fait, à la suite de l'apparte-

(*a*) Par la raison que la diagonale est plus longue que la perpendiculaire du quarré.

ment, d'ajouter un fallon de compagnie, dont la forme extérieure ornée de maffes d'arbres bien difpofées, pourroit fe compofer agréablement, & qui feroit tourné de maniere à jouir avantageufement des payfages qu'offriroit alors tout naturellement le cours de la vallée : comptez que ce parti feroit bien plus facile & bien moins difpendieux, que de culbuter tout votre terrein à tort & à travers.

Il eft encore un autre point de difficulté fur lequel vous devez vous raffurer, c'eft celui des chemins publics qui traverferoient votre compofition; loin d'y être un inconvénient, foyez fûrs qu'ils animeront au contraire vos payfages. Plus ils pafferont près de votre maifon, plus elle paroîtra habitée; plus ce fera pour vous un objet de récréation continuelle. Un foffé rempli d'eau, ou revêtu de pierres, peut toujours vous en féparer pour la fûreté, & ne point vous en féparer pour l'agrément de la vue, &

DES PAYSAGES. 79

la liaison avec les objets au-delà. D'ailleurs pourvu que votre potager, & les endroits les plus intéressans de votre possession soient à couvert, quel tort peut-on vous faire dans les endroits totalement rustiques ou champêtres ? Au reste, vous pouvez, si vous voulez, séparer votre composition en autant d'enclos qu'il y a de traversées de chemin, & donner à ces enclos, suivant la nature du pays, des caracteres différens. Je me suis divisé chez moi en quatre enclos, celui de la forêt, celui du désert, celui de la prairie, & celui de la métairie, qui comprend toutes les cultures ; mais à l'exception de ce dernier, dans les trois autres, je ne me suis défendu que contre les bêtes de la Capitainerie, ils sont ouverts aux hommes : le tableau de la nature appartient à tout le monde, & je suis bien aise que tout le monde se regarde chez moi comme s'il étoit chez lui.

CHAPITRE VIII.

De la convenance de ce genre pour toutes sortes de Propriétaires.

Avez-vous jamais vu des payſages de *Nicolas Pouſſin*, de *Sébaſtien Bourdon*, de *Pierre-Paul Rubens*, de *Gaſpre Pouſſin*, de *Claude Lorrain*, de *Riſchard Wilſon*, de *John Smith*, de *Franſiſco Zucarelly*, de *Salvator Roſe*, de *Paul Brill*, d'*Antoine Vatteau*, de *Nicolas Berghem*, d'*Herman d'Italie*, de *Paul Poter*, de *Teniers le jeune*, &c. ? Vous ne douterez certainement pas qu'il n'y ait des payſages pour toutes ſortes de ſituations, de maiſons & de perſonnes, de quelques qualité & condition qu'elles puiſſent être, ainſi que pour toutes ſortes de terreins de quelque dimenſion qu'ils ſoient ; car il en

eſt

est du plus petit terrein, pourvu qu'il ne soit pas enfermé de tous côtés par des bâtimens élevés, comme d'une petite toile, on y peut faire avec peu de choses un joli *tableau de Chevalet.*

Lorsque vous aurez bien senti qu'il y a des paysages de toutes sortes; *paysages héroïques, nobles, riches, élégants, voluptueux, solitaires, sauvages, séveres, tranquilles, frais, simples, champêtres, rustiques,* &c. vous serez bien convaincu alors qu'il n'est pas besoin d'avoir recours à la Féerie ou à la Fable, qui sont toujours autant au-dessous de l'imagination, que le mensonge l'est de la vérité, non plus qu'aux machines, qui manquent toujours leur effet, ni aux décorations de l'Opéra, qui montrent toujours la corde.

Les Palais des Princes & des Rois pourroient être environnés de paysages héroïques; des grouppes d'arbres majestueux ornés des trophées de leurs victoires, de vastes

F

étendues d'eau, des fabriques du plus grand style ornées extérieurement ou intérieurement de statues superbes, pourroient caractériser tous les plans du tableau, tandis qu'une vaste découverte, & de riches lointains, donneroient à tout l'ensemble l'effet le plus majestueux.

Puisque ce genre peut convenir aux Palais des Princes, à plus forte raison dans l'extrême variété dont il est susceptible, chacun pourra trouver facilement ce qui conviendra le mieux à ses facultés, à sa situation & à son goût (*a*).

(*a*) Comme il y a certainement plus de variétés dans l'ordonnance générale de la nature, que dans une division particuliere, en *parcs*, *jardins*, *ferme*, *& même pays*; car, (comme je l'ai dit plus haut, un pays n'est pas un paysage ;) qu'importent tous les noms particuliers que le maître voudra donner à son habitation ? Dans l'ordre pittoresque, tout doit être paysage, & tout ce qui ne rend pas le tableau d'un paysage, est sans goût & sans effet.

CHAPITRE IX.

De l'Imitation.

LEs Poëtes, les Peintres, les Muficiens & les Acteurs ne font que trop fujets à s'imiter les uns les autres. Dans tous les arts d'imitation, il n'eft néanmoins qu'un feul maître à imiter, c'eft LA NATURE. Les grands génies ont toujours fuivi cette route ; les petits ont fuivi la routine ; quand vous n'aurez fait que copier d'après un autre, vous ferez bientôt dégouté de votre propre ouvrage, car la copie eft toujours bien inférieure à l'original. D'ailleurs il en eft des fituations comme des phifionomies ; quoiqu'il y en ait qui paroiffent fe reffembler, la reffemblance ne fe foutient gueres en face : n'imitez donc pas même le jardin de votre voifin le plus proche ; car dans les

détails particuliers de chaque terrein, l'un aura des vallons, l'autre des collines. Un lointain conviendra à la composition de l'un, un lointain différent à la composition de l'autre ; joignez à cela la différence de l'étendue & des proportions du tableau relativement à la masse, au genre de la maison, à-l'état ou aux facultés différentes des propriétaires : joignez à cela que le même terrein peut recevoir une infinité de compositions diverses ; à plus forte raison, les compositions d'un pays de montagnes ou d'un pays aquatique, conviennent-elles encore moins à un pays plat ou à un pays sec ; d'ailleurs quelle différence d'intérêt ! lorsque la situation de l'un, ne sera pas celle de l'autre, & lorsque tout un pays se trouvera orné d'une infinité de tableaux & de paysages divers, qui feront tout à la fois le charme des propriétaires & des spectateurs. On pourroit sans doute trouver de plus grands sujets d'étonnement dans ces

prodigieux caprices de la nature par lesquels elle semble vouloir *rapetisser* l'homme & les vains efforts de l'art ; on pourroit sans doute être frappé par l'aspect de ces piles énormes de rochers entassés les uns sur les autres, & le spectacle imposant de ces vastes montagnes s'élevant au-dessus des nuées, les unes entr'ouvertes par les feux souterreins, & les autres fracassées par l'impétuosité des torrents dont les mugissements menacent de tout entraîner ; mais en fort peu de tems la solemnité & la sévérité de pareils aspects deviendroit pénible : les grands objets sont comme les grands Seigneurs ; tout ce qui est disproportionné est bien-tôt fatiguant ; c'est avec les bonnes gens, & les objets doux qu'il faut vivre.

CHAPITRE X.

Des Plantations.

APRÈS avoir traité de l'enfemble, des détails, & des convenances, après vous avoir montré les inconvénients d'une fervile imitation ; je dois vous parler à préfent des différens matériaux du payfage, ainfi que du caractere des différentes fituations. Les différens matériaux qui entrent dans la compofition du Payfage, font les plantations, les eaux, & les *fabriques*. Les rochers ni les montagnes ne font pas à la difpofition de l'homme, & les petits remuements de terre, ne valent jamais les grandes dépenfes qu'ils caufent.

Je commencerai donc par les plantations, parce que les bois font la plus noble parure de la terre ; & que leurs ombrages, en font l'azile le plus naturel, & le plus agréable.

DES PAYSAGES. 87

Je me garderai bien d'entrer à cet égard dans les détails minutieux du jardinage Anglois sur les massifs ouverts, ou fermés, sur les grouppes & les arbres isolés, les évergréens (*a*) &c. Tout cela ne serviroit qu'à faire de la confusion dans votre tête, & sur votre terrein.

L'emploi de toutes les plantations, relativement à l'*effet pittoresque*, ne consiste que dans cinq objets principaux.

1°. Celui d'établir des plans de perspective, ou coulisses d'avant scène, qui lient les fonds les plus agréables du pays au point de vue de votre habitation.

2°. A former des *plans* d'élévation qui puissent donner beaucoup de relief même à un terrein absolument plat.

3°. A cacher tous les objets désagréables.

―――――――――――――――――――――

(*a*) Les Evergréens sont les arbres qui restent toujours verds, tels que les sapins, les buis, les ifs, les lauriers, &c.

F iv

4°. A donner plus d'étendue aux objets intéreffans, en dérobant leurs extrémités derriere des maffifs de plantations ; ce qui donne lieu à l'imagination, de prolonger les objets au-delà du point où on les perd de vue.

5°. A donner des contours agréables à toutes les furfaces des eaux & du terrein.

Les arbres font en général de trois efpeces.

1°. Les arbres foreftiers & de grande maffe, tels que le chêne, le hêtre, l'orme, le chateigner &c.

2°. Les arbres aquatiques, tels que les peupliers, les aulnes &c.

3°. Les arbres montagnards, tels que les bouleaux, les pins, les cèdres & génevriers &c.

Quant au choix des arbres, c'eft, comme je vous l'ai déja dit, le tableau de votre compofition qui doit vous le dicter. Mais en général, il eft prefque toujours à propos

de placer de grandes masses, & des arbres forestiers sur le devant, parce que plus *les devants* de la composition sont élevés & vigoureux, plus le tableau produit un grand effet de perspective.

Il s'est introduit deux idées au sujet des plantations contre lesquelles je dois vous mettre en garde avant de quitter cet article. Celle des nuances des arbres, & celle des arbres étrangers.

Jamais les nuances des arbres ne peuvent être senties distinctement, que dans un petit *jardin à fleurs* (a). Dans l'éloignement, & dans le paysage, ce sera bien moins du choix des arbres, que de l'effet de la lumiere, que résultera la diversité des couleurs ; c'est donc à la lumiere qu'il faut laisser le soin de cette variété ; elle en produira plus tout naturellement, que le meilleur Jardinier avec bien du tourment.

―――――――――――――――

(a) C'est ce qu'on appelle en Angleterre, *Pleasure garden* : Jardin de plaisance.

Quant aux arbres étrangers, non-seulement ils sont très difficiles, & très chers à élever; encore plus difficiles à conserver; mais ils se lient toujours mal avec les arbres du pays. La nature a placé dans chaque endroit ce qui lui convient le mieux. Les peupliers, les aulnes & les saules auprès des eaux, les ormes & les sapins dans les prairies, les chênes & les hêtres dans les forêts, les pins & les cedres dans les rochers & les terreins stériles, les arbres fruitiers dans les terreins fertiles ; & ce ne sera jamais impunément que vous contrarierez les dispositions de la nature.

CHAPITRE XI.

Des *Eaux*.

LA disposition & la forme des eaux dans l'ensemble de votre composition doit être dictée d'abord par la facilité de leur arrangement, par la vraisemblance de leur emplacement, par la pente générale du terrein, & surtout par l'effet qu'elles doivent produire dans votre tableau général. Leur étendue doit être proportionnée à l'espace où elles doivent figurer ; une large riviere n'est pas nécessaire dans un bois, mais un petit ruisseau feroit un effet mesquin dans une grande plaine.

Comme les eaux suivant leurs différentes especes, s'accordent plus ou moins bien avec les objets environnants, il est bon d'en connoître les différents caracteres pour

les employer à propos, & surtout dans les détails, où leur effet & leur forme relative n'est pas dictée précisément par l'ordonnance du grand ensemble.

Relativement à *l'effet pittoresque*, les eaux peuvent être divisées en cinq especes.

Les cascades écumantes,

Les cascades suaves,

Les eaux rapides,

Les rivieres,

Les eaux calmes;

Les cascades écumantes, sont celles où les eaux se précipitent violemment & en grande abondance. Ces sortes de cascades forment une grande masse blanche semblable à la chaux qui bouillonne. C'est pour cette raison que ce genre de cascade ne peut jamais faire un bon effet que sur un fond de rochers, ou sur un fond de ciel. Si néanmoins leur situation vous oblige à les employer dans un bois, il est à propos de les placer dans un renfoncement, & de dis-

poser quelques masses d'arbres en avant, afin de répandre un demi jour sur ces eaux trop blanchâtres ; car si vous placez de pareilles cascades en avant d'un fond noir, leur couleur d'un blanc mat, ne manqueroit pas de faire une tache désagréable dans le paysage.

Les cascades suaves, n'étant au contraire composées que de lames d'eau peu épaisses, & transparentes, qui laissent appercevoir en dessous, & dans leurs intervalles, les fonds mousseux & verdâtres qu'elles arrosent, ces sortes de cascades reçoivent toujours un ton de couleur locale, qui s'accorde d'elle-même avec les objets qui les environnent, de quelque nature qu'ils soient : ce qui fait, qu'excepté dans les paysages d'un grand genre, ces sortes de cascades sont toujours plus aimables, d'un accès & d'une jouissance plus facile, que ces grands fracas, qui commencent par effrayer, & finissent par étourdir.

Les eaux rapides, conviennent au pied des montagnes efcarpées, dans les vallons étroits, & dans des bois où le terrein eft inégal ; le moindre petit ruiffeau qui murmure fous des ombrages eft toujours d'un effet intéreffant.

C'eft au pied des coteaux, dans les vallées, & dans les prairies dont elles rafraîchiffent la verdure, que *les rivieres* ferpentent le plus naturellement. Mais quelqu'agréables qu'elles puiffent être dans l'étendue d'un pays, elles font fujettes en général à beaucoup d'inconvénients dans l'enceinte d'une habitation. Lorfque les rivieres font naturelles, elles font prefque toujours fujettes aux inondations, ou difficiles & dangereufes pour la navigation ; lorfqu'au contraire elles font factices, fi vous en difpofez le cours de maniere qu'il fe prolonge en avant du point de vue de la maifon, le racourci de la perfpective fait fouvent paroître comme autant de feftons défagréables, les finuo-

sités des bords ; si au contraire vous voulez lui donner des directions transversalles, à très-peu de distance de la maison, vous n'appercevrez point d'eau. D'ailleurs vous aurez à surmonter la grande difficulté de donner aux bords de votre riviere factice, des contours agréables, & vraisemblables : ensuite celle d'en dissimuler le commencement & la fin : enfin celle de continuer long-tems son cours sur le même niveau, ou bien de le soutenir par des retenues, qui paroîtront comme autant de digues de petits étangs, si à chaque retenue le volume n'est pas suffisant pour former de belles nappes d'eau ; ajoutez à cela que pour peu que les eaux soient sales, elles auront l'air de croupir plutôt que de courir. Ces différents obstacles & plusieurs autres encore, qui ne manqueront pas de se rencontrer dans l'exécution & dans la main-d'œuvre, sont autant d'écueils au succès des rivieres factices. Il est néanmoins des

circonstances, où lorsque les niveaux ne s'y opposent pas, la forme d'une riviere convient mieux à l'effet du payfage & au caractere de la situation ; comme par exemple, lorsqu'il est question d'embellir une large vallée composée de vastes prairies, ou de dessécher des marais mal-sains.

Pour que le cours des rivieres factices puisse être vraisemblable, il est absolument nécessaire que les eaux paroissent couler dans l'endroit le plus bas du terrein, de maniere que la pente continue jusques sur le bord; mais si le cours de votre riviere s'étend dans un espace découvert, ayez soin que les progressions des eaux soient longues, les sinuosités douces & peu fréquentes, & que les tournants en soient d'une saillie bien décidée. Il est bon, autant qu'il est possible, de conduire votre riviere à la liziere des bois ; cela sépareroit d'une maniere plus naturelle & plus commode les prairies & les pâturages, d'avec vos plantations les plus intéressantes ;

ressantes ; & vous procureroit en même-tems une promenade charmante entre des ombrages qui s'étendroient jusques sur le bord des eaux.

Une autre condition essentielle à l'effet d'une riviere factice, c'est d'en cacher soigneusement le commencement & la fin. La maniere la plus naturelle & la plus simple est d'en enfoncer les extrémités dans des bois, ou derriere des montagnes; lorsque la pente & le volume d'eau sont suffisants, un moulin est encore une maniere de la terminer, d'autant plus heureuse qu'elle réunit en même-tems l'agréable & l'utile.

Au défaut de ces moyens, on peut chercher différentes ressources, comme de faire sortir les eaux de dessous des rochers, & de construire, à l'endroit où se termine votre riviere, un pont de pierre dont les arches seront bouchées. L'obscurité produite par le renfoncement des voutes sous les arches,

G

empêchera qu'on n'apperçoive que l'eau ne paſſe pas réellement à travers, & ſi vous entourez ce pont avec des bois épais, ou ſi vous conſtruiſez deſſus une *fabrique*, on n'appercevra pas, même en y paſſant, la diſcontinuité du cours de l'eau (*a*). Ces dernieres reſſources ſont un peu forcées, mais tel eſt l'inconvénient des choſes artificielles.

Les eaux calmes ſont les ſources, les piéces d'eau, les étangs, & les *lacs* (*b*); ces

───────────────────────

(*a*) On a pratiqué cette méthode à Paris, ſur les Ponts au Change, Notre-Dame, Marie, &c. avec tant de ſuccès, qu'on y a parfaitement *diſſimulé* le cours de la Seine.

(*b*) Lorſqu'une piéce d'eau de pluſieurs arpens d'étendue eſt formée par une riviere, ou des ſources qui la renouvellent ſans ceſſe, on l'appelle alors un *lac*, en terme de compoſition, tant pour la diſtinguer d'un étang, dont la dénomination préſente l'idée d'une eau plus ſtagnante, que parce qu'une telle piéce d'eau eſt au moins dans la proportion de l'étendue d'un jardin, ce que le plus grand lac eſt dans la proportion de l'univers.

sortes d'eaux sont celles qui offrent le plus de facilité dans la ..position. On est absolument le maître, sans choquer la vraisemblance, de disposer de leur situation, de leur forme, de leur étendue, & des ornements de leurs bords, conformément à la seule convenance de l'effet général, ou particulier ; la stagnation même de ces sortes d'eaux, peut devenir un avantage en vous offrant une réflexion plus nette des plus beaux objets de votre tableau. D'ailleurs la chûte du *trop plein* de votre lac pourra facilement vous fournir dans les détails, par une ou plusieurs cascades, la naissance d'un joli ruisseau, dont les sinuosités, les accidents multipliés, & le cours, sous l'ombrage mystérieux des bois, sont toujours d'une jouissance bien plus intéressante, que celle d'une riviere au milieu d'une plaine.

CHAPITRE XII.

Du cours des Vallons, du Jeu du Terrein & des mouvemens de la Lumiere.

LEs eaux font à la vérité ce qui anime le plus un payfage, parce que c'eft de tous les objets de la nature végétale celui qui y donne le plus de mouvement, foit par le bruit des chûtes précipitées, foit par la progreffion de fon courant, que l'imagination prolonge encore, lors même qu'il échappe à la vue, foit encore par l'effet de la tranfparence, qui les fait fervir de miroirs aux objets voifins. Néanmoins malgré tous ces avantages, indépendamment de tous les inconvénients auxquels les eaux foit naturelles, foit factices, vous expofent fouvent, foyez bien perfuadé

qu'il vaut beaucoup mieux ne point avoir d'eaux, que d'en avoir de vilaines. L'idée de mouvement que donne la progreſſion du cours des eaux peut ſe ſuppléer très agréablement par les différentes formes du terrein, & la progreſſion du cours des vallons qui excite toujours l'imagination à les ſuivre, & les jambes à les parcourir dans l'eſpérance des objets nouveaux qu'on eſpere y rencontrer : la réflexion des objets voiſins s'opere auſſi d'une maniere très-intéreſſante ſur la ſurface des tapis de verdure. Les arbres & les *fabriques* ſe tracent en ombres infiniment légeres & tranſparentes ſur les glacis de la roſée du matin & du ſoir ; & ſi les formes du terrein, les maſſes des plantations, les différens *plans*, les fuyans de la perſpective, & les *coups de jour* ſont ménagés dans votre compoſition de maniere à donner beaucoup de jeu aux différens effets de la lumiere, qui eſt elle-même un *fluide* encore plus rapide, & plus diverſement

coloré que le *fluide aquatique*, vous ferez vous-même étonné de la variété continuelle que jettera dans votre payfage le libre cours de la lumiere ; & pour peu que vous y joigniez le mouvement des paffants & celui des animaux, lorfque vous rencontrerez enfuite fur votre chemin tant de petites eaux faites à grand frais, loin d'en regretter la privation, vous aurez fouvent lieu de vous applaudir de n'être pas expofé en pure perte, aux tourments & aux dépenfes qu'entraînent toujours mal à propos les chofes forcées.

CHAPITRE XIII.

Des Fabriques, ou Constructions quelconques.

IL seroit inutile de vouloir indiquer en détail tous les différens genres de *fabriques* qu'on peut employer dans les paysages, puisque le choix en dépend absolument de la nature de chaque situation, & de l'analogie avec les objets environnants; mais pour contribuer à fixer vos idées sur l'art des constructions; art dans lequel vous serez sans doute surpris que ceux mêmes qui ont eu les meilleurs modèles sous les yeux, se soient aussi prodigieusement écartés des vrais principes; je pense qu'il est bon de vous développer ceux qui devroient être

la base de toute construction quelconque (*a*) :

Ces principes sont :

1°. La convenance locale.

2°. La convenance particuliére.

3°. La distance du point de vue.

4°. Le caractere de la destination.

5°. L'effet pittoresque de l'ensemble relativement à la masse, au genre du bâtiment & aux objets qui l'environnent.

La convenance locale doit toujours être déterminée par la situation où on place le bâtiment : une fabrique sur une montagne ou dans un fond, dans un grand ou dans un petit espace, sur le bord des eaux, ou

(*a*) Ce qui a retardé le plus jusqu'à présent les progrès du goût dans les bâtimens ainsi que dans les jardins, c'est la mauvaise pratique de prendre l'effet du tableau dans le plan géométral, au lieu de prendre le plan géométral dans l'effet du tableau ; car c'est à la peinture à composer, & à la géométrie à construire.

dans un bois, ne doit point être deſſinée ſur la même forme.

La convenance particuliere doit toujours être dictée pour la maſſe extérieure, & les diſtributions intérieures, par l'état & le genre de vie de ceux pour leſquels un bâtiment eſt conſtruit; la maiſon d'un particulier ne doit pas préſenter la magnificence d'un Palais, comme un Palais ne doit point avoir la peſanteur d'un corps de cazernes ou de manufactures.

La diſtance du point de vue varie tellement les proportions, que ſi l'édifice eſt de quelqu'importance, on ne peut jamais avoir une idée bien juſte de l'effet qu'il procurera ſans en figurer auparavant l'élévation. On eſt tous les jours étonné de voir qu'à cet égard toutes les régles de la théorie & de l'architecture ſont inſuffiſantes, & ne garantiſſent pas des erreurs les plus eſſentielles. Si la diſtance du point de vue eſt éloignée, & qu'on veuille produire un

effet considérable, il faut absolument préférer les ordres les plus lourds & sur-tout donner aux colonnes (*a*) une très grande saillie sur des fonds très simples, afin que l'ombre portée les détache vigoureusement ; encore pourroit-on se voir souvent obligé de renoncer à l'allégement du fust de la colonne, & de choisir l'ordre Grec cannelé, lequel n'ayant point de base, devient plus aisément susceptible de toutes les différentes proportions que peut exiger la convenance de la perspective. J'ai vu des colonnes d'ordre Toscan n'ayant que la moitié de la hauteur prescrite, ne pas paroître trop courtes à la distance d'environ 100 toises. Aussi l'ordre Grec réussit-il mieux dans le paysage que tout autre, tant parce que la colonne n'ayant pas de base, se plante &

―――――――――

(*a*) Quand je parle de colonnes, je n'entends jamais parler que de celles qui montent de fond, la colonne étant faite dans son principe, pour porter le faîtage du bâtiment : toute colonne portée est un monstre.

se lie mieux à l'œil avec le terrein, que parce que ses proportions indépendantes des *us & coutumes de Paris*, se rapprochent davantage de la construction primitive, & par conséquent de la nature.

Le caractere de la destination, doit annoncer au premier coup d'œil l'objet pour lequel un édifice a été ordonné. La majesté, l'unité de style, une noble simplicité, tels doivent être les principaux caracteres d'un Temple. C'est dans les Palais des Princes qu'on doit employer la magnificence & les chefs-d'œuvre des arts. La noblesse est le caractere des Châteaux, l'élégance convient aux maisons des femmes, la gentillesse & la propreté aux maisons des particuliers, la simplicité aux maisons des champs. Cette même régle doit à plus forte raison s'appliquer à tous les édifices publics. Les Tribunaux de la Justice sont faits pour avoir l'air imposant ; c'est par de grands escaliers que le peuple doit monter aux vastes por-

tiques dans lesquels il s'assemble pour entendre les Arrêts ; les archives doivent être incombustibles, les manufactures solides. Les ponts de pierre (*a*) doivent former de hautes arcades en plein ceintre, parce que c'est la forme la plus parfaite pour la beauté, la plus convenable à la solidité, & la plus commode pour la navigation. Les places publiques doivent être vastes, offrir de beaux points de vue, & des communications commodes pour les différens quartiers de la ville. C'est-là que doivent être principalement disposées les Salles de Théâtres, les Bibliothéques, les Académies publiques, & sur-tout de belles fontaines qui fassent tout à la fois l'ornement & la commodité des

(*a*) Quant aux ponts de bois, comme ils ne se lient bien qu'avec la verdure, & se raccordent toujours mal lorsqu'ils sont contigus à la pierre, ils ne peuvent être agréables que dans le paysage, où leur effet doit être plus ou moins rustique, suivant le caractere local.

villes. Les rues doivent en être larges avec des arcades, ou au moins des parapets des deux côtés, fur lefquels les citoyens raifonnables puiffent être à l'abri des boues, & de l'extravagance; les maifons particulieres devroient être baffes, d'une part pour être moins expofées à l'ébranlement, & de l'autre pour laiffer à l'air & au Soleil, le moyen de diffiper les vapeurs infectes & mal faines. La fituation la plus convenable aux maifons de fanté, aux inftituts de la jeuneffe, & aux cazernes, eft près la porte des villes, afin de leur procurer des places d'exercice, & l'avantage de la falubrité; Enfin c'eft toujours hors des murs, que devroient être placées les tombes & les fépultures. La manière qu'avoient les anciens de dépofer la cendre des grands perfonnages dans de belles campagnes, étoit fans doute une idée fublime. C'étoit un moyen d'en rappeller la mémoire d'une manière intéreffante au lieu du dégoût repouffant que

produisent ces lugubres cimetiéres, dépôt de cadavres & de pourriture, & qui ne servent au milieu des villes qu'à empoisonner les vivans.

Tout au rebours de ces principes nous avons fait des arches plates, des voutes plates, des façades plates, & des combles lourds qui défigurent toutes les proportions du bâtiment ; combles dont la charpente énorme expose à des frais & à des incendies terribles : à travers tout cela, s'élevent des clochers d'ordre gothique & barbare, dont les formes bisarres & pointues semblent vouloir *poignarder* les nuages, dont ils attirent en effet la foudre ; & lorsque la rotonde, & la maison quarrée existent encore en élévation, & le temple de Jupiter Sérapis dans le plan, nous avons toujours été notre train, & nous avons pris de la maçonnerie pour de l'architecture, comme nous prenons tous les jours encore des doubles croches & du bruit pour de la musique, des *grin-*

cements de Chanterelle pour des sons, des cris pour du chant, & des châtrés pour des voix ; il ne restoit plus à l'homme après avoir tout mutilé, qu'à se mutiler lui-même.

C'est par une suite de cet usage de voir & d'entendre par les yeux & les oreilles de l'habitude, sans se rendre raison de rien, que s'est établie cette manière de couper sur le *même patron* la droite & la gauche d'un bâtiment. On appelle cela de la symétrie ; le Nôtre l'a introduite dans les jardins, & Mansard dans les bâtiments, & ce qu'il y a de curieux, c'est que lorsqu'on demande à quoi bon ? aucun *Expert-Juré*, ne peut le dire ; car cette sacrée symétrie ne contribue en rien à la solidité, ni à la commodité des bâtiments, & loin qu'elle contribue à leur agrément, il n'y a si habile Peintre qui puisse rendre supportable dans un tableau un bâtiment tout plattement symétrique. Or, il est plus que vraisemblable que si la copie est ressemblante &

mauvaise, l'original ne vaut guères mieux, d'autant qu'en général tous les desseins de *fabriques* font plus d'effet en peinture qu'en nature.

Le point fondamental de la symétrie, le *point milieu* applattit nécessairement tous les objets, parce qu'il n'en laisse voir que la surface (*a*).

C'est donc l'*effet pittoresque* qu'il faut principalement chercher pour donner aux bâtimens le charme par lequel ils peuvent séduire & fixer les yeux. Pour y parvenir, il faut d'abord choisir le meilleur point de vue pour développer les objets ; & tâcher, autant qu'il est possible, d'en présenter plusieurs faces.

C'est à donner de la saillie, & du relief à toutes les formes, par l'opposition des

(*a*) Un visage parfaitement régulier seroit parfaitement immobile, comme un visage pris du *point milieu*, & peint de face, seroit parfaitement plat.

renfoncemens, & par un beau contraste d'ombre & de lumiere, c'est dans un juste rapport des proportions, & de la convenance avec tous les objets environnans qui doivent se présenter sous le même coup d'œil; c'est à bien disposer tous les objets sur différens *plans*, de manière que l'effet de la perspective semble donner du mouvement aux différentes parties dont les unes paroissent éclairées, les autres dans l'ombre ; dont les unes paroissent venir en avant, tandis que les autres semblent fuir ; enfin c'est à la composer de belles masses dont les ornemens & les détails ne combattent jamais l'effet principal, que doit s'attacher essentiellement l'architecture.

Les anciens l'avoient si bien senti, qu'ils ne se sont jamais occupés dans leurs constructions que de la grande masse, de manière que les plus précieux ornéments sembloient se confondre dans l'effet général, & ne contrarioient jamais l'objet principal de

l'enfemble, qui annonçoit toujours au premier coup d'œil, par fon genre & fes proportions, le caractere & la deftination de leurs édifices.

Il eft une autre forte de *fabriques* qu'on eft tenté de regarder d'abord comme une bifarrerie. Ce font les ruines de différentes efpeces; mais outre qu'il eft poffible de les arranger de manière à fe procurer une habitation, ou un abri tout auffi commode que dans un autre bâtiment, on les employe volontiers dans le payfage, par la raifon qu'elles s'y lient beaucoup mieux par leur *ton de couleur*, la variété de leurs formes & la verdure dont elles peuvent être ornées, qu'une *fabrique* neuve qui fe détache toujours durement par une couleur trop éclatante, des angles trop aigus, & des formes dont rien ne rompt la féchereffe, & la fymétrie. De plus, on peut encore joindre fouvent à l'*effet pittorefque* des ruines, un air d'emblême qui exerce avec plaifir

l'imagination, ou la réminifcence. Cependant de quelqu'avantage que foit en général dans le payfage ce genre de *fabriques*, il faut bien prendre garde d'en abufer, & de mal combiner la maniere de les difpofer; car il en eft de cela comme de toute autre chofe, rien n'eft bien ou mal dans ce monde, que ce qui eft à fa place, ou n'y eft pas.

CHAPITRE XIV.

Du choix des Payſages ſuivant les différentes heures du Jour.

COMME c'eſt du contraſte de l'ombre & de la lumiere que tous les objets de la nature reçoivent la couleur, la variété, & ce charme qui nous attire, & nous séduit au premier coup d'œil; de-là vient que chaque objet reçoit pour ainſi dire ſucceſſivement ſon meilleur *coup de jour*.

Tous les objets d'un grand relief, tels que les maſſes d'arbres foreſtiers, les eſcarpements des rochers, l'élévation des montagnes, & la profondeur des vallons, conviennent ſur-tout à l'expoſition du matin. C'eſt alors que les longs rayons du Soleil levant s'étendent horizontalement ſur la

surface de la terre. Les reflets ou les oppositions que la lumiere reçoit par les différens mouvemens du terrein, fervent à détacher fortement tous les *plans* de la perspective. C'est alors que les longues ombres, & les rayons de lumiere se jouent d'une maniere merveilleuse sur les tapis brillans de rosée, tandis que les têtes altières des vieux arbres, les sommets des montagnes, & la cime des rochers, se détachent fortement sur les couleurs douces de l'aurore. C'est donc dans l'importance des masses, dans la disposition des objets rapprochés, dans les belles oppositions d'ombres & de lumiere, & sur-tout dans le plus grand soin à perfectionner les *devants* du tableau, que consiste principalement l'intérêt & la beauté des paysages à l'exposition du matin.

L'éclat & la chaleur du Soleil élevé sur l'horizon, ne peut convenir au contraire qu'aux objets qu'il est bon de faire briller séparément, tels que des eaux rapides ou

des *fabriques* agréables. Mais c'est toujours dans une enceinte peu étendue qu'il convient de choisir & de composer les paysages du Midi, tant pour offrir par la proximité des ombrages des asyles contre la chaleur, que pour appuyer l'œil fatigué qui ne pourroit pas soutenir long-tems, l'éclat éblouissant d'un foyer de lumiere trop étendu.

Lorsque la fraîcheur du soir vient étendre cette teinte douce & charmante qui annonce les heures du plaisir & du repos; c'est alors que regne dans toute la nature une harmonie sublime de couleurs. C'est à cet instant que *le Lorrain* a saisi les coloris touchans de ses tableaux paisibles où l'ame s'attache avec les yeux ; c'est alors que la vue aime à se promener tranquillement sur un grand pays. Les masses d'arbres pénétrées de jour sous lesquels l'œil entrevoit une promenade agréable; de vastes surfaces de prairies dont le verd est encore adouci par les ombres transpa-

rentes du foir; le criftal pur d'une eau calme dans lequel fe réfléchiffent les objets voifins; des fonds légers d'une forme douce & d'une couleur *vaporeufe*; tels font en général les objets qui conviennent le mieux à l'expofition du foir. Il femble que dans cet inftant, le Soleil prêt à quitter l'horizon, fe plaife avant fon départ à marier, pour ainfi dire, la Terre avec le Ciel; auffi c'eft au Ciel qu'appartient la plus grande partie des tableaux du foir; car c'eft alors que l'homme fenfible aime à contempler cette variété infinie de nuances douces & touchantes, dont le Ciel & les fonds du payfage s'embelliffent, en ce moment délicieux de paix & de recueillement.

Quant à ces beaux clairs de lune qu'on appelle en Anglois, LOVELY MOON, *Lune amoureufe*, la tendre pâleur de cette lumiere myftérieufe, fied fi bien aux objets aimables, que c'eft aux femmes qu'eft dévolue de

droit, l'ordonnance des tableaux faits pour un moment si doux. *Le sentiment* (a) qui leur donne naturellement ce goût fin & délicat que l'art a souvent tant de peine à trouver, sçaura leur inspirer mieux qu'à personne, la disposition des *scenes* où doit régner principalement le caractere de l'amour & de la volupté.

(a) Le sentiment consiste dans la maniere de voir les choses, comme les graces dans la maniere de les faire. C'est pourquoi les femmes ont naturellement plus de goût & de graces, parce qu'elles ont plus de sensibilité dans les organes, & plus d'agrément dans les formes; aussi lorsqu'elles ne donnent pas à *corps perdu* dans la singerie des modes & des manieres, leur premier mouvement dicté par la nature, est presque toujours plus juste, qu'une suite de grands raisonnemens dictés souvent par l'intérêt, ou les préjugés.

CHAPITRE XV.

Du pouvoir des Paysages sur nos sens, & par contre-coup sur notre ame.

L'ACTION des fluides sur les solides, est le *balancier* de l'Univers, & tout accroissement physique & moral, vient du rapport des objets entr'eux. Plus il y a de rapports connus, plus il y a *d'accroissement moral*, plus il y a d'industrie; voilà pourquoi il y a plus de différence de l'homme en société, à l'homme brute, que de l'homme brute à l'animal; voilà pourquoi en multipliant à l'infini les rapports que chaque homme apperçoit, avec les rapports apperçus par tous les hommes passés, présents ou futurs, l'IMPRIMERIE ne peut manquer d'étendre merveilleusement les connoissances humaines :

elle met l'homme en société avec tous les siécles, & avec tous les pays.

C'est par l'émotion de l'attrait, ou de la répugnance, que nos sens nous indiquent la convenance ou la disconvenance des objets avec nous. La corde plus ou moins pincée, rend telle ou telle vibration; ainsi la fibre ébranlée plus ou moins fortement, ou plus ou moins souvent, fait résonner en nous une idée, une réminiscence, un sentiment ou une douleur.

Puis donc que toute idée vient originairement des sens, jettons ensemble un coup d'œil en passant sur ces premiers instrumens de notre industrie : il est d'autant plus précieux de sçavoir les exercer, qu'ils peuvent servir à préparer les sentimens de notre ame, & à la mettre dans telle ou telle disposition. Le microscope a déjà tellement étendu l'organe de la vue, puisse également le flambeau de la raison & du goût, en éclairant nos idées sur nos vrais besoins, & sur nos.

vrais plaisirs, nous faire appercevoir ces fils délicats, à l'extrémité desquels tiennent le bien être & le bonheur!

Le toucher, ainsi que le goût, ne sont émus que par le contact immédiat de l'objet présent; l'odorat aspire à une certaine distance les vapeurs émanées de la transpiration des corps; l'ouïe est frappé de plus loin encore par l'impulsion de l'air ou de l'athmosphere agité; mais la vue est de tous nos sens le plus subtil, & celui dont les perceptions sont les plus vives & les plus promptes, parce que c'est du fluide infiniment rapide de l'électricité, ou de la lumiere (*a*) qu'il les reçoit directement.

(*a*) Les tourbillons d'Ether, ou l'électricité, sont le principe de la flamme, & par conséquent de la lumiere; comme le frottement, par l'interposition des milieux, ou la résistance de tout solide, contre le fluide qui le pénétre, ou qui en est réfléchi, est le principe de la chaleur : pour vous en convaincre, voyez les miroirs ardents & les fermentations chimiques.

(Note de l'Editeur, trop sçavante pour être de l'Auteur.)

Les idées que la vue communique à notre ame, dérivent toutes originairement des effets de la lumiere, dont la réflexion nous a montré les objets sous des formes, & des couleurs plus ou moins agréables ou désagréables. De-là l'impression de la déplaisance & de la difformité ; de-là ce charme si prompt à opérer sur nous, & à nous prévenir favorablement, celui de LA BEAUTÉ. Mais il est deux sortes de beautés dont l'attrait est bien différent ; l'une, est la *beauté de convention ;* l'autre, est la *beauté pittoresque.*

La premiere n'est qu'un assemblage de formes qu'on est convenu de trouver belles, ce qui fait que ce genre de beauté varie en différens tems, comme en différens lieux ; fût-ce même un assemblage des formes les plus parfaites, ce genre de beauté ne consiste que dans la régularité des contours, & l'exactitude du trait ; ce n'est qu'une belle effigie, ou la beauté

immobile ; c'eſt celle que les gens froids deſſinent avec une perfection glaciale , & que les gens froids admirent avec de gros yeux fixes.

> Ce qui plaît ſans régle & ſans art,
> Sans airs, ſans apprêts, ſans grimaces,
> Sans gêne, & comme par haſard,
> Eſt l'ouvrage charmant des graces.

Telle eſt la beauté pittoreſque , c'eſt la beauté par excellence, parce que c'eſt la beauté des graces, la beauté animée, celle qui donne du mouvement, de l'expreſſion, du caractere & de la phiſionomie à tous les objets ; telle eſt celle que l'homme de génie deſſine , & que l'homme ſenſible adore.

Si dans une ſituation d'une beauté pittoreſque, où la nature développe ſans gêne toutes ſes graces ; au charme que les yeux éprouvent par l'effet d'un tel payſage, ſe joignent encore d'autres émotions qui opé-

rent en même-tems sur le reste de nos sens, tels que l'odeur fraîche de l'herbe nouvelle, ou celle de la feuille printaniere qu'épanouit l'électricité vivifiante d'une pluie chaude ; tels que le touchant murmure des fontaines qui rajeunissent la verdure, ou les concerts amoureux des oiseaux du bocage ; alors l'ouïe & l'odorat, moins prompts que la vue à saisir les objets, mais aussi moins distraits & plus profondément affectés, concourent puissamment à faire passer à notre ame une impression d'une volupté douce & touchante ; & moins elle se trouvera isolée de cet effet intéressant par des occasions de distraction, plus la situation & le paysage sera solitaire, & plus l'impression que recevra notre ame sera forte & profonde.

Ce sont ces fortes impressions qui ont créé la Peinture & la Poésie. L'homme sensible a voulu exprimer ce qu'il avoit

senti ; c'eſt dans de pareilles ſituations que la Poéſie paſtorale a placé ces touchantes peintures du premier bonheur des hommes, & des vrais plaiſirs de la vie champêtre. Auſſi lorſque nous rencontrons quelque retraite heureuſe, où le *cordeau ni la taille* n'ont point encore pénétré, notre eſprit eſt charmé de retrouver une image de ces deſcriptions qui lui ont fait tant de plaiſir ; la réminiſcence y place auſſi-tôt tous les attributs conſacrés par les Poëtes ; ici un Temple champêtre dans le bois ſacré ; là, des Urnes dans le bocage, des inſcriptions ſur les chênes, d'heureuſes cabanes ſous les vergers, des grouppes de beſtiaux dans les prairies, les concerts des Bergers auprès des fontaines, & chaque Bachelette au gentil corſage y paroît une Nymphe.

Tel eſt le payſage Poëtique, ſoit que la nature nous le préſente dans quelqu'endroit échappé à la deſtruction générale, ſoit

qu'il ait été reproduit par l'homme de goût.

Mais si la situation *pittoresque* enchante les yeux, si la situation Poëtique intéresse l'esprit & la mémoire, retraçant les scenes Arcadiennes, en r.ous; si l'une & l'autre composition peuvent être formées par le Peintre, & le Poëte, il est une autre situation que la nature seule peut offrir : c'est la situation *Romantique* (a). Au milieu des plus merveilleux objets de la nature, une telle situation rassemble tous les plus beaux effets de la perspective pittoresque, & toutes les douceurs de la scene Poëtique ; sans être farouche ni sauvage, la situation *Romantique* doit être tranquille & solitaire, afin que l'ame n'y éprouve aucune distraction, & puisse s'y livrer toute

(*a*) J'ai préféré le mot Anglois, *Romantique*, à notre mot François, Romanesque, parce que celui-ci désigne plutôt la fable du Roman, & l'autre désigne la situation, & l'impression touchante que nous en recevons.

entiere

entiere à la douceur d'un fentiment profond.

A travers les ombrages noirâtres des fapins, & les amphithéâtres de rochers, la riviere limpide defcend de cafcades en cafcades, jufques dans la vallée tranquille; c'eft-là qu'elle femble s'étendre avec plaifir pour former un lac entre la chaîne des rochers majeftueux, dont les intervalles laiffent appercevoir dans le lointain, ces refpectables montagnes, dont les cimes couvertes de glaces & de neiges éternelles, reffemblent à cette diftance à d'énormes maffes d'agathe & d'albâtre, qui réfléchiffent comme autant de prifmes, toutes les couleurs de la lumiere. Les eaux du lac font d'une couleur bleu-célefte tel que l'azur du plus beau jour; & tranfparentes comme le criftal le plus pur, l'œil y peut fuivre jufques au fond les jeux de la truite fur des marbres de toutes couleurs. Une Ifle s'éleve au

I

milieu des eaux, comme pour servir de théatre aux plaisirs champêtres ; cette Isle charmante est entremêlée de vignes & de prairies, & de distance en distance des ombrages variés y forment d'agréables bocages ; la vache y pâture la fraise qui rougit la pelouse ; d'heureux époux que l'intérêt n'a point unis, y sont assis sur l'herbe tendre au milieu de tous leurs enfans ; c'est-là qu'ils font un souper délicieux avec la crême qui a la saveur de la fraise, & la couleur de la rose. Plus loin, au clair de la lune argentée, l'eau du lac frémit sous la barque légere qui porte les jeunes filles du voisin Hameau ; un corset blanc marque leur taille bien proportionnée, de longues tresses flottent sur leurs épaules, un joli chapeau de paille, orné des plus belles fleurs de la saison, est la parure d'un visage riant où brille l'éclat de la santé, & la sérénité de

l'innocence ; leurs voix sonores n'eurent jamais de maîtres que les oiseaux, & la consonnance de l'harmonie naturelle ; & les échos de ces cantons qui ne connurent jamais les charivaris de la Musique chromatique, n'y répétent que les airs de la gaiété, les chants de la nature, & les sons naïfs du haut-bois.

La riviere en sortant du lac, s'enfonce dans un vallon resserré & profond ; de hautes montagnes, & des rochers sourcilleux, semblent séparer cet asyle du reste de l'Univers. Les cîmes en sont couronnées de sapins où ne toucha jamais la coignée ; sur les pelouses de thym & de serpolet, des chévres blanches s'élancent gaiement de rochers en rochers ; leur sécurité dans un lieu aussi désert, rassure sur la crainte des animaux farouches, & bannit la pensée d'un abandon total, en annonçant le voisinage d'une

habitation tranquille. Après quelques chûtes précipitées par l'oppofition des rochers qui fe croifent fur fon cours, la riviere trouve enfin dans ce vallon étroit, un petit efpace où fes eaux écumantes & contrariées, peuvent jouir d'un moment de repos. Un bois de chênes verds antiques s'avance fur les rives adoucies : fous leur ombrage myftérieux eft un tapis d'une mouffe fine. Les eaux limpides & peu profondes, s'entremêlent avec les tiges tortueufes, & leurs ondes qui fe jouent fur un gravier de toutes les couleurs, invitent à s'y rafraîchir ; les fimples aromatiques, les herbes falutaires, & la réfine des pins odorants, y parfument l'air d'une odeur balfamique qui dilate les poulmons. A l'extrémité du bois de chênes, à travers un verger dont les arbres font entortillés de vignes & chargés de fruits de toutes efpéces, on entrevoit une cabane ; fon

toît de chaume y met à l'abri, sous une grande saillie, tous les uftensiles du ménage ruftique. La cabane est formée de planches de sapin assemblées par son Maître: au lieu d'ordres d'Architecture, une treille en forme le périftile & les portiques; mais l'intérieur en est plus propre que le Palais du Prince. Si les mets n'y sont pas apprêtés avec les poisons de l'Inde, ils y sont d'une qualité exquise, & d'un goût pur & salutaire: cette retraite fut trouvée par l'amour, elle est habitée par le bonheur.

C'est dans de semblables situations, que l'on éprouve toute la force de cette analogie entre les charmes physiques, & les impressions morales. On se plaît à y rêver de cette rêverie si douce, besoin pressant pour celui qui connoît la valeur des choses, & les sentimens tendres; on voudroit y rester toujours, parce que le cœur y sent toute la vérité, & l'énergie de la nature.

Tel est à peu près le genre des situations *Romantiques* ; mais on n'en trouve gueres de cette espece que dans le sein de ces superbes remparts, que la nature semble avoir élevés, pour offrir encore à l'homme des asyles de paix, & de liberté.

CHAPITRE DERNIER.

Des moyens de réunir l'agréable à l'utile, relativement à l'arrangement général des Campagnes.

LE fyftême général de la nature femble tellement confifter dans l'unité de principe & l'union des rapports, que toute défunion tend néceffairement à une deftruction particuliere. Dans l'ordre de la végétation, l'agréable qui confifte dans la perfection de tous les rapports avec les formes convenables à chaque objet, eft fi néceffaire à l'accroiffement, & par conféquent à l'utile, qu'il eft impoffible d'altérer l'un, fans nuire effentiellement à l'autre.

Or, c'eft fur-tout dans une floriffante végétation, que confifte le principal agré-

ment d'un paysage autour d'une habitation; &, comme je l'ai déjà dit tant de fois, si l'on veut se procurer une véritable jouissance, il faut toujours chercher les moyens les plus simples & les agrémens les plus conformes à la nature, parce qu'il n'y a que ceux là de véritables, & dont l'effet soit sûr à la longue.

La substitution de *l'arrangement le plus naturel à l'arrangement le plus forcé*, doit donc, en ramenant enfin les hommes au vrai goût de la belle nature, contribuer bientôt à l'accroissement de la végétation ; & par conséquent aux progrès de l'agriculture, à la multiplication des bestiaux, mais sur-tout à un arrangement plus salutaire & plus humain dans les Campagnes, en assurant la subsistance des bras, qui nourrissent les têtes, dont les occupations réfléchies doivent servir à défendre, ou à instruire le corps de la Société.

L'homme de bien rendu à un air plus

pur, & ramené dans les campagnes par les véritables jouissances de la nature, sentira bientôt que la souffrance de ses semblables, est le spectacle le plus douloureux pour l'humanité ; s'il commence par des paysages *pittoresques* qui charment les yeux, il cherchera bientôt à former des paysages *philosophiques* qui charment l'ame ; car le spectacle le plus doux & le plus touchant, est celui d'une aisance & d'un contentement universel.

Je dois exposer à cet égard, quelques idées qui sont le résultat de plusieurs années d'observations, sur l'économie rurale, tant en France que dans différens pays de l'Europe : puisse ce peu de lignes seconder un jour l'intention qui les a dictées !

Le premier Cultivateur établit sans doute son domicile au milieu de son champ ; cette disposition est la seule convenable à l'ordre primitif de la culture ; elle épargne le tems, les courses, les transports inutiles, &

mettant les travaux & la conservation des produits plus à portée de l'habitation, elle n'oblige pas, pour réparer le tems perdu, à chercher un secours de vitesse dans des animaux, dont l'acquisition, & la nourriture sont plus cheres, & dont la consommation est en pure perte.

L'amélioration du champ augmente nécessairement de plus en plus par la présence continuelle du Maître. Sa vigilance est sans cesse excitée par la vue de son terrein, & n'est jamais distraite par la proximité des occasions de dérangement ; cette disposition conduit nécessairement à varier la culture en la partageant en différens enclos dont les haies servent en même-tems d'abri contre les vents destructeurs : ces enclos donnent la facilité de mettre en valeur les jacheres en y préparant des nourritures, qui servent tout à la fois pour ameublir la terre, & pour élever par-tout sans soins & sans peines, tant de bestiaux qu'on égorge,

presqu'en pure perte, au moment de leur naissance. La multiplication des bestiaux augmenteroit nécessairement la fertilité des terres, par la multiplication des engrais. Enfin en diminuant d'un côté les travaux, les fatigues, les charrois, & les dépenses en pure perte, & multipliant de l'autre les produits par l'emploi des jacheres, la vigilance du Maître, l'augmentation des bestiaux, & la plus grande quantité des engrais, il est clair dans le principe : que l'établissement du Cultivateur au milieu de son champ, procure nécessairement l'amélioration des terres, le bénéfice du Laboureur, & par conséquent celui de la Société.

Dans l'exemple : les stériles apennins fertilisés en Toscane, les plus beaux jardins de la nature formés dans les terribles Alpes, jusques au pied des neiges & des glaces éternelles, & les progrès rapides de l'agriculture depuis un demi-siecle

dans le terrein graveleux de l'Angleterre, démontrent assez les avantages de cette disposition.

Mais pour rappeller les terres éparses & subdivisées à l'infini, à la réunion nécessaire à cet établissement des Cultivateurs au milieu de leur champ, établissement dont l'avantage est si important pour l'intérêt général & particulier, il s'élevera d'abord un fantôme qu'il faut commencer par écarter ; c'est celui de la fantaisie de quelques particuliers, déguisée sous le nom pompeux de la *liberté*. Il y a si long-tems qu'on abuse de ce mot, & qu'on le confond avec le caprice & la licence, qu'il ne sera pas hors de propos de le définir une bonne fois.

Faire ce qu'on peut, c'est la liberté naturelle ; *faire ce qu'on veut*, c'est le caprice ou le despotisme ; *faire ce qui nuit aux autres*, c'est la licence ; *faire ce qu'on doit ; telle est la liberté civile*, la seule convenable dans l'ordre social. Or,

DES PAYSAGES. 141

qui fixe le devoir de l'homme en société ? la Loi. Qui fait la Loi ? Le Souverain Démocratique, Aristocratique, Monarchique ou Mixte, suivant les différentes constitutions du Gouvernement. Quel doit être le but de toute Loi juste ? C'est celui de procurer l'avantage général auquel tout individu, à plus forte raison, tout Propriétaire est intéressé à concourir. Pourquoi cela ? parce que la condition essentielle de la société, c'est le sacrifice que chaque individu fait d'une portion de son intérêt à la volonté générale ; sacrifice pour lequel il reçoit en échange la protection de la force générale, pour la défense de sa possession, du fruit de son travail, & de sa sécurité personnelle. Telle est la condition expresse du *contrat de société*, dans lequel l'observation de la loi est le plus grand intérêt de chaque individu, puisque sa vie, sa subsistance, & tout ce qu'il possède, en dépend. C'est

pourquoi la lettre de la loi doit être précife & facrée ; car autrement, la fociété n'eft plus un *contrat*, c'eft une *chicane*. Mais lorfque l'utilité générale, demande que la loi foit réformée, ou augmentée, (en obfervant fcrupuleufement toutes les formes qu'exige chaque efpéce de gouvernement,) fi la fantaifie négative, fi le *Liberum veto* d'un particulier peut mettre une entrave au bien général, ce n'eft plus une *Société*, c'eft une *anarchie*.

Tels font les principes : voici l'exemple appliqué à la circonftance dont il s'agit.

En Angleterre, où on pouvoit fe piquer au commencement de ce fiécle d'être auffi libre qu'ailleurs, on a bien fenti que pour procurer la réunion des terres par la voie des échanges refpectifs, il n'étoit pas poffible de laiffer un champ libre à la fantaifie particuliere. On a donc été obligé d'ordonner ces échanges refpectifs & d'en dé-

terminer la forme par une Loi. Cette réunion des terres qu'on appelle en Angleterre, *le Compact*, y a été établie fucceffivement depuis 50 ans dans les Provinces différentes, par actes du Parlement, en prefcrivant d'une maniere fixe & légale entre les Propriétaires fur le même territoire, la forte d'échanges qu'on voit ici les gros Fermiers faire fouvent entr'eux pendant le tems de leurs baux, pour la commodité de leurs labours; ce qui, fans offrir aucun des avantages d'un arrangement durable, foit pour la clôture, foit pour une amélioration fuivie, ne fert bien fouvent qu'à occafionner beaucoup de difcuffions, en jettant du trouble & de la confufion dans les propriétés à l'expiration des baux. Par les mêmes actes du Parlement, des Commiffaires ont été établis dans les différents diftricts, pour régler entre les Propriétaires la plus value d'un terrein fur l'autre dans les échanges ref-

pectifs. Mais il faudroit éviter foigneufement cet établiſſement de Commiſſaires, qui par la ſtabilité de leur place, leur fonction indépendante du choix des Parties, & l'arbitraire de leurs vacations, ont été à portée de ſe permettre beaucoup d'abus. C'eſt aux Parties elles-mêmes que doit appartenir le choix de leurs Arbitres; quelque ſoient ces Arbitres, leurs vacations doivent être irrévocablement fixées à raiſon de *tant par arpent*, & tous les frais de l'échange doivent toujours être à la charge de celui qui la requiert, parce qu'il eſt juſte que chacun paye ſa convenance, comme il ſeroit juſte auſſi que le choix du lot contigu à ſon domicile, fût dévolu au Domicilié de préférence à l'Etranger. Tels ſeroient à peu près les principaux moyens d'éviter tous les abus de la partialité & de *l'arbitraire*, & de faire enſorte qu'une Loi qui rempliroit le principal objet de la légiſlation, celui de l'avantage général,

général, ne pût nuire à personne en particulier (a).

Cette contiguité une fois établie, combien d'avantages il en résulteroit nécessairement pour l'agriculture ! le Laboureur ne perdroit plus la moitié de son tems, à courir d'une charue à l'autre ; l'exemple des jardins maraichers, & celui des jardins de Paysans, où le sol, quoique bien souvent de la plus mauvaise nature dans son principe, est si prodigieusement fertilisé par la présence du Maître, & la proximité de l'habitation, qu'à peine la récolte faite d'une production, on y en substitue une autre ; l'avan-

(a) Il est aisé de sentir que lorsque les terres contigües reviendroient à se subdiviser de nouveau par l'effet des partages, elles pourroient toujours se réunir par le même moyen ; & que si l'étendue trop considérable d'un grand Domaine ne permettroit pas de le rassembler autour d'un seul corps de Ferme, on pourroit au moins par ce moyen, le réunir en *grandes piéces*, ce qui seroit toujours bien plus avantageux à la culture, que la dispersion des terres en *petites piéces*.

K

tage immense de n'avoir point de jacheres, & de fertiliser de plus en plus la terre par la variété des cultures ; la facilité de se procurer des fruits, des légumes, du laitage, & celle d'élever & de nourrir sans soin des bestiaux qui amélioreroient de plus en plus les engrais ; en un mot toutes sortes de considérations réunies, conduiroient bientôt les Cultivateurs à subdiviser tous leurs champs en différens enclos : arrangement, sans lequel il est impossible d'améliorer la culture, & de multiplier les bestiaux (*a*).

Les pâtures communes réunies également par la voie de l'échange, pourroient se trouver alors au milieu des Villages,

(*a*) De-là vient que l'Angleterre, avec beaucoup moins de terrein que la France, outre sa propre consommation qui est considérable à cet égard, fournit encore des chevaux, des cuirs, & des laines à toute l'Europe.

ou du moins contigues; ce vaste espace y contribueroit beaucoup à la salubrité, en laissant un libre passage à l'air purificateur. En entourant d'arbres, & de barrieres, ces pâtures communes, ce seroit en même-tems une place d'agrément pour la promenade, & les jeux du Village; les Habitans n'auroient qu'à ouvrir la porte de leurs maisons pour y laisser en liberté leurs bestiaux, sans avoir besoin ni de Pâtres, ni de chiens pour les garder, & les tourmenter. La pauvre mere de famille, en filant sur le pas de sa porte, auroit du moins la consolation de voir jouer ses plus jeunes enfans autour d'elle, tandis que sa vache, son unique possession, pâtureroit tranquillement sur un beau tapis de verdure qui lui appartiendroit; cette vue de sa propriété l'attacheroit à son pays, & lui feroit trouver plus pur l'air qu'elle y respire. Ces sortes de *places*, même en Angleterre, sont le plus agréable de tous

les *jardins Anglois* : jufqu'aux animaux tout y paroît content.

Venons à préfent au point effentiel, cette jufte balance du prix des grains, avec l'intérêt du commerce de l'Etat, l'intérêt des Propriétaires, & la fubfiftance des Manouvriers.

Le commerce des produits de l'agriculture, importe-t-il plus à un Etat fertile que celui des Manufactures ? Sully foutint le premier fyftême ; Colbert le fecond. Si le commerce des Manufactures eft jugé préférable, le prix des fubfiftances doit être médiocre, afin que celui de la main-d'œuvre étant plus bas, les produits des Manufactures puiffent être vendus à meilleur marché pour obtenir la préférence dans le commerce avec l'Etranger : bien entendu qu'il n'eft ici queftion que du commerce des groffes Fabriques. Le prix des Marchandifes de luxe & de goût, n'eft déterminé que par la mode & la fantaifie ; à cet égard la France n'a point de rivaux,

le prix de la matiere, & les journées des Ouvriers, apportent une si légere différence dans les marchandises de cette espéce de commerce, que rien n'en peut interrompre le cours au détriment de la France.

Si au contraire le commerce des produits de l'agriculture est jugé le plus convenable, il faut bien tâcher d'augmenter la valeur de ces produits par la liberté *de leurs ventes*, afin que la somme résultante de ce commerce augmente la masse de la richesse de l'Etat; mais en même-tems, il faut que la subsistance des Manouvriers soit établie de la maniere la plus assurée.

La justice oblige de convenir, *que la suppression d'un régime qui venoit de donner lieu à des abus cruels, & la destruction de toute espece d'entraves dans le commerce le plus important à l'humanité*, étoient les premieres idées qui devoient naturellement se présenter à un homme droit &

intégre. Ce syſtême étoit entiérement dicté par la bienfaiſance & l'équité; il promettoit aux Provinces ſtériles des reſſources plus aiſées dans le ſuperflu des Provinces fertiles, & ne portant aucune atteinte à la propriété des Cultivateurs, propriété la plus ſacrée de toutes, puiſqu'elle eſt le fruit du travail, ce ſyſtême ſembloit devoir en même-tems modérer le prix des ſubſiſtances, tant par la diminution des frais de tranſport, que par la facilité des achats, & des ventes, en tout tems & en tout lieu, & ſur-tout par l'effet de la concurrence qui eſt la ſuite ordinaire d'un commerce libre.

L'exception à l'égard du commerce des ſubſiſtances, étoit ſi imperceptible, qu'elle a dû échapper facilement à l'enthouſiaſme d'un ſentiment profond, & toujours reſpectable, de juſtice & d'humanité. Or, cette exception, c'eſt que lorſque la ſubſiſtance eſt chere, il y a *moins de travaux, & plus de beſoins*; car le *commerce des travaux* eſt

précisément en raison inverse de *celui des subsistances*. Dans le premier, trop de Vendeurs, trop peu d'Acheteurs; de-là le rabais du prix de la journée. Dans le second, trop d'Acheteurs, trop peu de Vendeurs; de-là le monopole dans la vente des subsistances. Le salaire de la journée dépendra donc toujours de celui qui employe des Journaliers, tant qu'il y aura une aussi prodigieuse disproportion entre le petit nombre de ceux qui ont des grains à vendre, & la multitude énorme de ceux qui sont obligés d'en acheter.

C'est donc à la source de cette prodigieuse disproportion qu'il faut remonter, comme étant la cause de la situation misérable dans laquelle gémit la partie la plus nombreuse des Habitans de nos campagnes. Or cette cause, j'ai pensé l'avoir trouvée, & je la dis, parce que rien n'est plus intéressant que de prévenir la souffrance, & de procurer le bonheur.

La plûpart des terres se sont réunies successivement en grands Domaines ; mais la difficulté que la dispersion des terres apporte à la culture, a conduit nécessairement à les affermer en bloc. Tel est peut-être depuis si long-tems, ce principe sourd du combat perpétuel, entre la *Loi de nature ou de subsistance*, & la *Loi civile ou de propriété*. Telle est peut-être la principale cause qui *comprime* sans cesse entre la cruelle nécessité d'exposer aux horreurs de la faim le nombre trop considérable des Journaliers qui sont obligés d'acheter leur subsistance, ou de donner atteinte à la propriété résultante du travail, & à la liberté du genre de commerce qui peut devenir le plus important pour tout Etat où le sol est fertile.

En effet, la distribution de nos terres est sans doute la plus opposée à la nature, distribution éparpillée en petites piéces d'une part, pour la plus grande difficulté

de la culture, & réunie de l'autre en grosses Fermes pour la plus grande facilité du monopole. C'est de-là que dérive ce conflit inévitable d'intérêts diamétralement opposés entre les Propriétaires & les Cultivateurs, & ceux qui n'ont, ni propriété ni culture, puisque l'intérêt constant des premiers, est de vendre cher, tandis que l'intérêt des seconds, est d'acheter à bon marché.

J'ai pensé ensuite, que comme il ne seroit pas d'une bonne politique dans un Etat agricole de chercher à produire le rabais des productions, puisque ce seroit diminuer le produit de son commerce principal, il falloit donc chercher à intéresser la plus nombreuse partie de la population, celle qui travaille & qui souffre le plus, à la plus grande cherté des fruits de l'agriculture, en leur en donnant à revendre.

Pour cet effet, ne seroit-il pas à propos

& de toute justice, que la même Loi, qui en établissant la contiguité des terres, procureroit tant d'avantages aux Propriétaires, assurât en même temps la subsistance de tout le monde ? Cette même Loi qui rétabliroit la contiguité par la voie des échanges légaux, ne pourroit-elle pas astreindre en même-tems les Propriétaires, à défaut de faire valoir eux-mêmes leurs terres, à les affermer en détail? Et lorsqu'ils verroient nécessairement les frais de la culture diminuer, & les produits augmenter par l'effet de la réunion de leurs propriétés, j'ai trop bonne opinion de mes compatriotes, pour imaginer qu'il en fût aucun qui pût avoir l'inhumanité de se plaindre, si la même Loi qui auroit tiercé son revenu (a) en réunissant son

(a) L'emploi seul des jacheres tierceroit le produit, sans compter la diminution de la dépense & de la perte du tems, occasionnée par l'éloignement des cultures.

terrein, cherchoit en même-tems à garantir ses concitoyens des horreurs de la nécessité; & si pour assurer une répartition plus égale des fruits de la terre, en en distribuant la culture à un plus grand nombre de familles, elle privoit seulement tous les Propriétaires, (à défaut de faire valoir par eux-mêmes,) du droit rigoureux de contrainte, pour les fermages qui seroient au-dessus d'une redevance de cinq cent livres, ou de vingt sacs de froment. La location des terres en petite culture peut s'opérer de tant de manieres ; soit à tiers franc si le Laboureur a fait les avances, comme en bien des endroits en France ; soit à moitié de produit, lorsque le Maître a fait les avances de la semence & des instrumens d'agriculture comme en Toscane ; soit en affermant une certaine quantité de terres à chaque famille du Village, comme en Prusse ; soit en baux à rentes foncieres, &c., & toutes ces différentes locations,

peuvent se stipuler, soit en nature, soit en argent, suivant la volonté du Maître, qui auroit toujours pour sûreté de ses fermages, la récolte & la faculté de renvoyer ses Locataires faute de payement, ou pour cause de mauvaise exploitation. Toutes ces différentes perceptions peuvent facilement se rassembler, même dans les plus grands Domaines, par le moyen d'un Receveur, qui moyennant une modique remise, s'engagera toujours à faire bon des deniers à certaines échéances; & très-assurément cette dépense fixe, sera toujours bien au-dessous des frais de construction, des risques, & des entretiens des gros corps de Ferme, suivant les *mémoires d'un Concierge*.

L'effet de cette disposition seroit sans doute de se rapprocher dans l'ordre civil, autant qu'il est possible, de l'ordre naturel, par une plus grande facilité dans la culture, & par une plus égale distribution des fruits de la terre. Alors plus il y

auroit de Cultivateurs, moins il y auroit de Journaliers, ie prix de leurs journées augmenteroit donc nécessairement par la diminution de leur nombre. Plus il y auroit de Cultivateurs, plus il y auroit de concurrence, par conséquent moins de monopole; le véritable prix des denrées comparativement à leur rareté, ou à leur abondance effective, se rétabliroit donc nécessairement par l'augmentation du nombre de Vendeurs moins opulents, & la diminution d'Acheteurs moins indigens. D'ailleurs les Habitans des campagnes garderoient d'abord leur propre subsistance, & se trouveroient intéressés à la plus grande valeur de leur excédent; c'est alors que la liberté du commerce des grains pourroit s'établir sans la résistance de cette Loi antérieure à toute argumentation, & à toute convention humaine: la NÉCESSITÉ QUE TOUT CE QUI RESPIRE SOIT NOURRI.

Bientôt la commodité de la réunion des terres, le genre des *jardins payfages*, le goût des véritables jouiſſances de la nature, des plaiſirs purs exempts de regrets, & le ſpectacle de campagnes heureuſes, ne manqueroient pas d'y ramener cette claſſe de Citoyens, dont l'abſence les épuiſe, & dont la préſence les ſoutiendroit. Bientôt on verroit des hommes éclairés ne pas dédaigner de mettre la main à la charue, & par la réunion de plus de moyens, & le fruit de leurs expériences raiſonnées, ils ne pourroient manquer d'étendre infiniment les progrès de l'agriculture, ce premier & cet unique fondement de la population, de tout commerce certain, & de toute puiſſance ſolide & durable (a).

(a) S'il arrivoit un tems, & peut-être n'eſt-il pas éloigné ! où toutes les nations Européennes ſe trouvaſſent réduites à leur valeur intrinſeque, où le commerce ceſſant d'être *meurtrier*, ne fût plus qu'un objet de ſociété & d'échanges entre les hommes,

Les habitations des Cultivateurs heureux & tranquilles, s'éleveroient bientôt au milieu de toutes leurs cultures réunies & contigues. Leurs *champs* leur deviendroient par-là aussi faciles à cultiver que leurs *jardins* ; les troupeaux de toute espéce, tranquilles & sans Gardiens, se multiplieroient & s'engraisseroient dans les enclos sous les yeux du Maître. Et dans le fait : pourroit-il exister un séjour plus agréable, plus convenable à l'homme sage, que celui

que d'avantages alors pour la Nation agricole, dans laquelle on auroit eu d'avance la sagesse de préparer l'amélioration, & le commerce des cultures, tant par la disposition du terrein, pour la plus grande facilité de l'agriculture, que par la répartition d'un impôt simple & précis, dont le tarif établi sur la baze égale de l'évaluation des capitaux, assureroit au Cultivateur, au-dessus du Rentier qui ne fait rien, un bénéfice toujours proportionné à son travail, & le mettroit ainsi que le Rentier, à l'abri des chicanes fiscales accumulées sur les campagnes, où l'industrie se trouvera toujours étouffée, tant qu'elles seront exposées à la crainte & aux tourmens de *l'arbitraire*.

d'une maison d'un genre simple & rural, au milieu d'un paysage doux & tranquille? Un simple petit chemin à travers les haies & les ombrages des enclos, pourroit conduire successivement à jouir d'une maniere intéressante & variée, tantôt des différens aspects du *paysage*, tantôt du spectacle toujours animé de la *culture des champs*. Ce seroit alors qu'en s'épargnant les maladies, l'ennui, les dépenses inutiles, la perte de tant de terrein dans de vastes & tristes parcs, & sur-tout en écartant la misére, & ramenant le bonheur, on auroit véritablement mérité le prix, en joignant l'agréable à l'utile. Peut-être à force d'avoir épuisé toutes les folies, arrivera-t-il un jour où les hommes seront assez sages, pour préférer les vrais plaisirs de la nature, à la chimère, & à la vanité. *Ainsi soit-il.*

www.ingramcontent.com/pod-product-compliance
Lightning Source LLC
Chambersburg PA
CBHW071539220526
45469CB00003B/846